红糖美学 著

国色雅宋

The Colors of
Graceful Song Dynasty

人民邮电出版社

北 京

图书在版编目（CIP）数据

国色雅宋 / 红糖美学著. -- 北京：人民邮电出版
社，2023.12
ISBN 978-7-115-62185-6

Ⅰ．①国… Ⅱ．①红… Ⅲ．①色彩学－研究－中国
Ⅳ．①J063

中国国家版本馆CIP数据核字(2023)第124459号

内 容 提 要

本书深入讲解了宋朝有代表性的15个传统色，并深入挖掘了同15个代表色相关的绘画、瓷器、纹样、服饰等文物，体现了宋朝鲜明的文化特色。

本书不仅有详细的色彩讲解，还对宋朝的用色规制、特点和崇尚的颜色等知识进行了介绍，为读者提供全面的色彩知识解读。书中对每一种颜色的讲解，都尽力从严谨而新颖的角度，为读者带来启示与思考。本书不仅是一本介绍色彩的书，更是一本引领读者深入了解宋朝文化的知识科普书。

本书适合色彩学研究者、艺术院校的师生、相关艺术从业者学习参考，也适合对中华传统文化感兴趣的读者阅读使用。

◆ 著　　　　红糖美学

　　责任编辑　许　菁
　　责任印制　周昇亮

◆ 人民邮电出版社出版发行　　北京市丰台区成寿寺路 11 号
　　邮编　100164　电子邮件　315@ptpress.com.cn
　　网址　https://www.ptpress.com.cn
　　北京九天鸿程印刷有限责任公司印刷

◆ 开本：700×1000　1/16
　　印张：7　　　　　　　　　　2023 年 12 月第 1 版
　　字数：161 千字　　　　　　2024 年 8 月北京第 4 次印刷

定价：59.80 元

读者服务热线：(010)81055296　印装质量热线：(010)81055316
反盗版热线：(010)81055315
广告经营许可证：京东市监广登字 20170147 号

前言

Preface

本书以宋朝有代表性的传统色彩作为引线，介绍传统色彩背后的文化故事，包括色彩与古人的衣食住行之间的联系，让读者感受中华传统文化的独特色彩意象。

全书分为两章，第一章介绍宋朝的社会风貌、文化艺术，以及崇尚的颜色。第二章从宋朝的服饰用色、绘画用色以及器物用色中筛选出具有代表性的 15 个传统色，讲解关于传统色彩的背景文化、色彩搭配、文物知识并展示相应的纹样。由于年代久远，很多文物的色彩、纹样不再清晰，在创作中我们尽力去还原。为了更好地展示效果，我们对这些纹样进行二次创作并且重新上色，所以纹样的造型和色彩会与原纹样存在一些偏差。

本书在颜色筛选上，既考虑到符合宋朝整体的艺术风格特点和审美艺术代表性，又考虑到朝代崇尚的颜色，让读者能从色彩的角度感受和了解宋朝之美。其中服饰用色多为植物色，主要选自宫廷服饰和民间服饰的颜色；绘画用色则主要是矿物色和植物色，宋朝的绘画艺术是历史上的审美高峰，因此我们选取了不同种类的绘画，不仅有传统纸质绘画，还有壁画等；宋朝的瓷器也十分出名，有著名的五大名窑——汝、官、哥、钧、定窑，器物用色选取的大部分都是宋朝名窑的瓷器釉色。

由于传统色的色值目前并没有统一的标准，我们在查证文献资料时发现传统色的命名较为模糊，常见一名多色或者一色多名的情况。我们在搜索跟色彩相关的文化知识时也遇到了色彩命名笼统的问题，例如某些古籍记载服饰用色时，红色统一写为赤色，而黑色、绿色、蓝色都可以称作青，因此本书在颜色的定义上可能会有偏差。书中内容难免有疏漏，恳请大家批评指正。最后，希望本书能给大家带来有趣的阅读体验。

红糖美学

目录

Contents

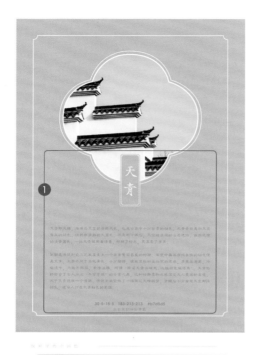

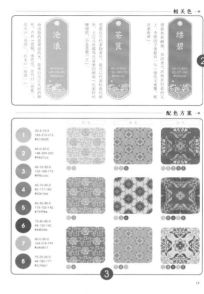

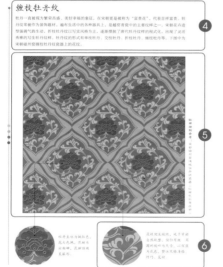

❶ **主色**
主色的名称、CMYK 和 RGB 色值以及历史文化背景介绍。

❷ **相关色**
三个相关色的名称、相关资料以及 CMYK 和 RGB 色值。

❸ **配色方案**
提供了主色的 9 种配色方案，通过编号可从左列查找色值。

❹ **纹样介绍**
纹样的名称以及历史文化背景介绍。

❺ **纹样展示**
纹样大图展示以及参考来源标注。

❻ **纹样元素**
纹样当中细节元素的展示和介绍。

❼ **色值**
两页纹样的配色和色值，色值顺序是 CMYK、RGB。左边为左页纹样的色值和配色，右边为右页纹样的色值和配色。

第一章

宋朝为何风雅

宋朝的社会风貌

宋朝文化理性重雅，这与宋朝的社会风貌有着极为深刻的联系。

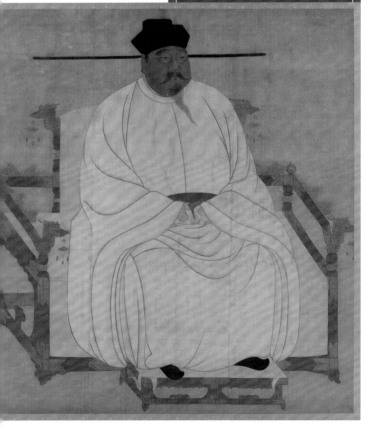

政治背景

宋朝立国之初，宋太祖赵匡胤（图1-1）担心武将擅权，拥兵自重，会威胁到中央，因此推行了"重文轻武"的基本国策。在选官方面，通过完善科举制选拔大批文人充实官僚集团，把武将排挤出权力中心，从而形成"士大夫与皇帝共治天下"的局面。由于文人地位的提高，宋朝的文化氛围就显得内敛自省、典雅精致。

经济背景

宋朝农业和手工业得到大的发展，也促进了商业的空前活跃。市民文化更加凸显商业化和世俗化，也产生了更鲜活、更具生活气息的审美趣味。

文化背景

宋朝官方限制了佛、道的信徒数量，但儒学融合了三家的思想，以儒家的纲常名教来规范社会，以佛教的"心学"来疏导情感，以道家的"玄道"来改造社会，以求达到"至善"的道德境界，由此形成了在美学趣味上理性笃实、严谨含蓄的理学。

百花齐放的
文化艺术

服饰特点

宋朝的服饰不复唐时的艳丽奢华，从《听阮图》（图1-2）可以看出宋朝服饰相对来说更为简洁、低调和保守。宋朝官服都外溢着一种古制之风，给人以端庄和大方的感觉，而民服更趋向便捷和素雅。服饰纹样上，精致逼真、色彩柔和的折枝花纹、写生花鸟纹等在宋朝更为流行，且宋朝的丝织品中出现了大量用象征手法和谐音来表达吉祥含义的纹饰，如北宋的牡丹童子荔枝纹绫，荔枝即"立子"之意。

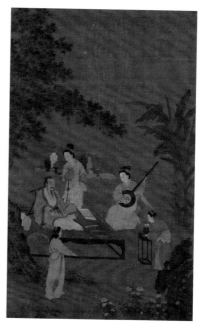

▲ 图1-2 （传）南宋 李嵩 《听阮图》 台北故宫博物院藏

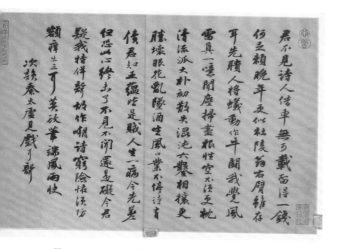

▲ 图1-3 北宋 苏轼 《次韵秦太虚诗帖》 台北故宫博物院藏

书画特点

宋朝在书法和绘画领域取得了巨大的艺术成就。宋人讲究雅致和意趣，例如著名的"宋四家"之一苏轼的书法风格，用他自己的话来说就是"我书意造本无法"，或奇峻潇洒，或字态妩媚，从《次韵秦太虚诗帖》（图1-3）可以看出苏轼的书法意蕴十足。宋朝绘画的技法、种类、派系、题材开始变得多元化，美学追求也表现为注重传神达意，具有文人化的倾向。

器物特点

宋朝工艺器物在质感上追求温润柔顺，形态上追求质朴清秀，气韵上追求超逸绝尘，不喜繁复雕饰，提倡形神兼备、情意结合，整体风格朴实无华、简洁素雅。例如南宋官窑青釉花口盘（图1-4）的釉色洁净莹润、含蓄素雅。

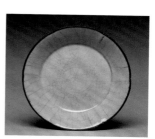

▶ 图1-4 南宋官窑青釉花口盘 大都会博物馆藏

典雅的 大宋色彩

朴素淡雅的大宋

宋朝色彩整体来说淡雅朴素，例如在唐代彰显明丽富贵的高饱和度的黄、橙、红，在宋朝渐渐沉静下来，没有了热闹气派，却别有一番意境。从浓烈到清淡，从继承到创新，色彩的运用所呈现出的理性之美，在宋朝社会生活的方方面面皆有展现，也集中体现了宋人崇尚典雅的审美。

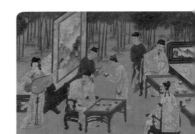

▲ 图1-5 （传）南宋 刘松年 《十八学士图》 台北故宫博物院藏

绘画用色

宋朝绘画中色彩的运用也自成一家。在宋朝的山水画中，用色逐渐呈现由重着色向重水墨淡彩的转变，后期更多使用石绿、石青、赭黄、墨色等中低明度的颜色，营造古朴隽永的意趣。

宋朝绘画在人物画上，色彩的使用更为淡雅，无论是北宋张择端的风俗画《清明上河图》，还是（传）南宋刘松年绘制的《十八学士图》（图1-5），大都采用纯度较低的颜色，减少色彩对比带来的冲击，突出画面的意境。因此，宋朝绘画总体上体现一种"淡彩美"，其色彩特征温润清幽，让人心旷神怡。

宋朝花鸟画造诣极高，例如北宋著名画家赵昌的《蜂花图卷》（图1-6）就将花与蜜蜂绘制得惟妙惟肖。在北宋初期流行工笔重彩；中期流行水墨淡彩，笔法灵活，敷色恬淡；北宋后期，宋徽宗设宣和画院，更崇尚写实的画风，宫廷花鸟画更趋工整精细，真实生动，成为宋"院体"花鸟画标准风格，南宋也沿袭此制。

▼ 图1-6 北宋 赵昌 《蜂花图卷》 大都会博物馆藏

瓷器用色

宋瓷对颜色的使用和创新达到了一个前所未有的高度。瓷器的色彩与其用途、所处地域息息相关，磁州、耀州窑烧制的民间用瓷多白地、黑地、灰白夹杂等，大方朴实，经济耐用。有的瓷品还突破了原有的单色釉面，因窑变有了新的色彩呈现，如千变万化的钧瓷釉色、白、紫、红、蓝交相辉映，可谓"夕阳紫翠忽成岚"。龙泉窑还创烧出釉色纯正清雅的梅子青和粉青，例如著名的龙泉窑青釉双耳瓶（图1-7），如冰如玉，清白细腻；而汝、官、哥、钧、定窑烧制的宫廷用瓷色彩典雅华贵，例如细腻白净的定窑白瓷划花宝相花纹折沿盘（图1-8）。

较为明显的是，宋朝陶瓷的色彩搭配恰到好处，其色相偏青、白、黑，以低纯度为主，使用纹饰也多为同色刻花印花，主要追求的是釉质之美、釉色之美。由此可知，宋人在制瓷工艺上进入了一个新的美学境界，静谧雅素、天真自然是宋朝陶瓷的色彩特征。

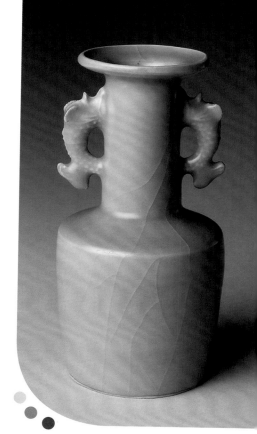

▲ 图1-7 南宋 龙泉窑青釉双耳瓶 大都会博物馆藏

图1-8 北宋 定窑白瓷划花宝相花纹折沿盘 台北故宫博物院藏

▲ 图1-9 纹样绘制参考：宋朝团窠花卉纹

纹样用色

宋朝纹饰有两个特点：一是一改唐代富丽的装饰之风，具有灵动秀丽、清素典雅的风格，兼备空灵、清丽的审美趣味；二是宋朝的纹样题材多来源于社会生活，体现社会风尚，表现内容更为广阔和世俗化，具有很强的写实性和浓郁的生活气息。

在装饰内容上，宋朝尤其喜爱花卉纹，例如宋朝团窠花卉纹（图1-9），清秀娟丽。宋朝还出现了很多写实风格的"生色花"等花卉纹饰，包括牡丹、菊花、莲花、梅花、兰花、芙蓉、葵花、石榴花等纹饰，此类纹饰大部分在色彩上更贴近植物本身的颜色，如银红、绯红、绛红等色，搭配青色系的草叶，显得更自然。

另外，纹饰色彩与宋朝服饰和瓷器所用色系和谐，极少出现对比非常强烈的情况。如：深青色的霞帔织上金色或红色的云霞龙纹、凤纹；而施釉瓷器等器物整体以内敛、清新的风格为主，纹饰多为同色雕刻或单色描画，如青、粉青、青白、梅子青、影青常作为纹饰底色，色彩温润、质朴、透亮，高雅脱俗，体现出了宋人恬静淡雅的色彩追求。

服饰用色

宋朝百姓的服饰用色发展经历了几个时期：宋朝初期沿袭前代制度只准百姓服白色；宋太宗时期允许百姓在白色之外穿黑色，但高级官员家中子弟可以穿着染色的多彩服饰；到了至道元年（公元995年），百姓可穿着的色彩逐渐多样化，甚至可服紫色。

纵观北宋历史，即使官方多有禁止，但民间仍致力于突破服饰色彩的限制，从只能服白色争取到能服黑、紫、深褐、黄、青等其他的颜色。南宋时约束逐渐减少，新颖的服色渐渐增加，相较于北宋更为开放。宋朝服饰颜色的禁止主要针对成年男子，对宋朝的妇女、儿童不限制服色，还会根据衣裙颜色搭配不同颜色的装饰品，服饰颜色极其风雅。

与民间百姓不同，官员则严格遵守服色等级，主要体现在公服上，如三品以上服紫、五品以上服朱、七品以上服绿等，不同时期有所调整。因宋承火德，皇帝礼服、常服多赤，皇后礼服则为深青，皇后侍女常束发，身着圆领青色长袍（图1-10），内外命妇的常服均为真红大袖衣、红罗长裙，色彩虽不如唐代色彩华贵，但却典雅、和谐。

▶ 图 1-10 宋朝花冠侍女装束

建筑用色

宋朝的建筑材料多为砖、瓦、石、土、木等，所以除了部分宫殿和寺庙、道观，大部分建筑皆为青灰色的砖瓦。宋朝建筑主要侧重于装饰用色，而装饰用色也极具礼教特色。早在宋太祖时便规定，皇宫墙壁粉饰须用赤白两色。传统理念认为红白二色搭配是美德的一种表现，地方官府的建筑也多用红白色粉刷墙壁。

民间的建筑大部分为青灰砖瓦、土黄或白色墙面，（传）张择端《清明易简图卷》（图1-11）中所绘制的亭台楼阁、酒肆店铺也大多为青瓦白墙，寺庙为红墙青瓦，木栏杆用红色装饰，此为《营造法式》所言"七朱八白"，以土黄、青、白为主，装饰以赤。从宋朝流传下来的建筑华林寺大殿（图1-12）也可以看出，在宋朝的建筑用色中，赤色是最常用的。

▲ 图 1-12 华林寺大殿（始建于北宋乾德二年（公元 964 年），华林寺大殿的整个结构都是榫卯相和，不用一根铁钉，建造手法独具一格）

第二章

风雅大宋的色谱

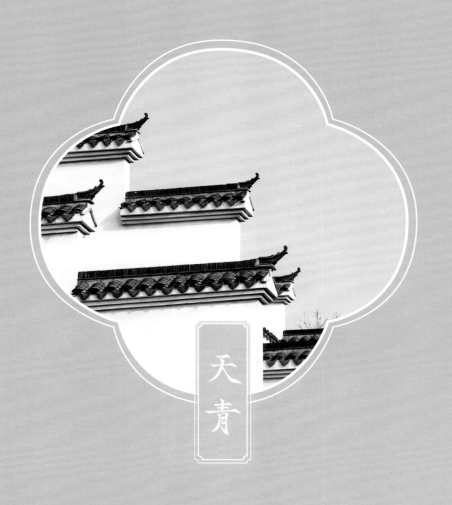

天青

天青即天缥，指雨后天空的自然天色，也是古瓷中十分珍贵的釉色。天青虽然是和天空
有关的颜色，但并非清澈的天蓝色，而是刚下雨后，天空被温润的云层遮挡，微微泛绿
的淡青蓝色。一抹天青凝聚着诗意，惊艳了时光，更温柔了岁月。

宋朝是传统制瓷工艺发展史上一个非常繁荣昌盛的时期，宋瓷中最具有代表性的釉色便
是天青。天青不同于其他青色，十分独特，有丝帛般轻盈细腻的质感，清爽且透亮，冷
暖适中，内敛不张扬，素净淡雅。所谓"雨过天青云破处，这般颜色做将来"，天青恰
好符合了古人向往"不可言说"的含蓄之美，这种恬静柔和之感深受文人墨客的喜爱。
关于天青还有一个传说，传说宋徽宗做了一场雨过天晴的梦，梦醒后十分留恋天空那抹
颜色，遂令人打造天青釉色的瓷器。

30-5-15-5　183-213-213　#b7d5d5
出自宋朝汝窑青瓷

相关色

沧浪

45-0-25-0
148-209-202
#94d1ca

沧浪指的是青涩的水，是来自大江大河的颜色，古有「苍狼，青色也」，在竹曰「苍筤」，在天曰「仓浪」，在水曰「沧浪」。

苍筤

45-15-35-0
153-188-172
#99bcac

苍筤在古代多指青竹，是可以代表初春的颜色。王应斗在题邹氏盆景四绝咏『石家枉炫珊瑚胜，不及苍筤一尺』。

缥碧

65-10-30-0
82-177-182
#52b1b6

缥碧色彩鲜艳，其因贵气出现在宫廷的瓦上。李煜的子夜歌有一句『缥色玉柔擎，醅浮盏面清』。

配色方案

1　30-5-15-5　183-213-213　#b7d5d5
2　45-0-25-0　148-209-202　#94d1ca
3　45-15-35-0　153-188-172　#99bcac
4　65-10-30-0　82-177-182　#52b1b6
5　60-30-45-0　115-153-142　#73998e
6　75-40-40-0　68-130-142　#44828e
7　40-0-30-0　164-214-193　#a4d6c1
8　75-25-25-0　44-150-177　#2c96b1

贰色	叁色	伍色
❶❷	❶❷❺	❶❷❸❺❽
❶❸	❶❸❻	❶❺❻❼❽
❶❹	❶❹❼	❶❹❻❼❽

雨后天青

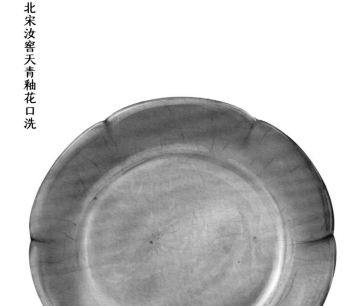

▲ 图 2-1 北宋 汝窑天青釉花口洗 大英博物馆藏

在古代，天青釉色的瓷器十分难烧制，因为需要特定的温度和湿度才行，可古人还无法像现代人一样精准地掌控这两项因素，只有在阴雨天，空气中的温度、湿度达到特定的数值，才可能烧制出天青釉色的瓷器。汝窑兴盛前后不过二十余年，所以其烧制的瓷器弥足珍贵，传世品稀少，全世界现存不足百件。周杰伦的代表作《青花瓷》有句口口相传的歌词"天青色等烟雨，而我在等你"，其灵感就来源于汝瓷。

汝瓷的釉色有"青如天，面如玉"的特点，南宋周辉的《清波杂志》记载："汝窑宫中禁烧，内有玛瑙为釉，唯供御拣退，方许出卖，近尤难得。"这段文字反映了汝窑供御的瓷器以玛瑙作为釉质，玛瑙中往往含有铁等着色元素，可以给汝瓷施上一层温润晶莹、如玉质般的釉色，有"千峰碧波翠色来"之美妙。烧制出的汝瓷需要宫廷先筛选，剩下的才可以卖出，足以见得汝瓷在宋朝的珍贵。

汝瓷的器形有很多，如瓶、尊、盏托、碗、盘、洗、奁、水仙盆等，大多用于日用或者观赏。如北宋汝窑天青釉花口洗（图2-1），器形拟葵花，应为笔洗。此洗具有汝瓷小巧、简素、润泽的特点，可谓"婉柔纤巧映玉色"。其釉料色泽绝佳，艳压群芳。

北宋汝窑青瓷无纹水仙盆

盆底题诗：

宫窑莫辨宋还唐，火气都无有蕴光，
便是讹传猧食器，蹴杵却识养恩偿，
龙脑香薰蜀锦裀，华清无事饲康居，
乱碁解释三郎急，谁识黄虬正不如。

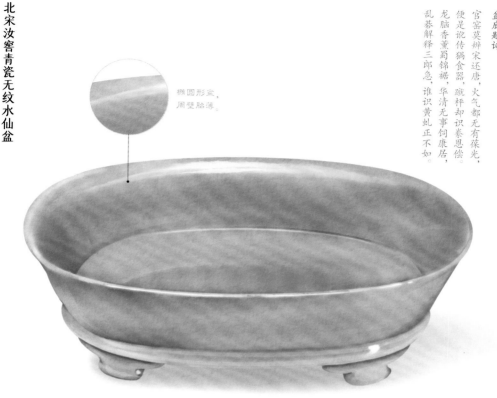

椭圆形盆，
周壁胎薄。

▲ 图 2-2 北宋 汝窑青瓷无纹水仙盆 故瓷 017851 台北故宫博物院藏

明代的曹昭在《格古要论》里记载了汝窑的一些基本特征："汝窑器，出北地，宋时烧者。淡青色，有蟹爪纹者真，无纹者尤好，土脉滋媚，薄甚亦难得。"其中"无纹者尤好"的有力证明就是台北故宫博物院的汝窑青瓷无纹水仙盆（图2-2），这是目前传世汝瓷中唯一一件没有开片纹路的汝瓷，其盆底还刻有乾隆皇帝的御题诗。它是椭圆形盆，外形简约大方，由几条匀称的直线、几段完美的曲线和几个舒展的平面构成，天青釉色有烟雨的氤氲感，显得端庄静雅。其流畅的线条、温润的釉色和简约的造型体现出无与伦比的艺术魅力。

宋朝叶寘的《坦斋笔衡》中记载："本朝以定州白瓷有芒，不堪用，遂命汝州造青窑器。"从中可以看出宋朝宫廷御用瓷器的地位变化，汝窑青瓷逐渐取代定窑白瓷，且在宋徽宗时代尤其受到喜爱。宋徽宗如此钟爱汝瓷与他崇信道教有密切的关系。道教崇尚青色，以清淡为美，不爱雕饰，追求天人合一的境界，天青正好符合道教的喜好。

缠枝牡丹纹

牡丹一直被视为繁荣昌盛、美好幸福的象征，在宋朝更是被称为"富贵花"，代表吉祥富贵。牡丹纹常被作为装饰题材，遍布生活中的各种器具上，是越窑青瓷中的主要纹样之一。宋朝花卉造型强调气韵生动，折枝牡丹纹以写实风格为主，逐渐摆脱了唐代牡丹纹样的程式化，出现了灵活秀雅的写生牡丹纹样。牡丹纹的形式有单枝牡丹、交枝牡丹、折枝牡丹、缠枝牡丹等。下图中为宋朝磁州窑缠枝牡丹纹瓷器上的花纹。

纹样绘制参考：宋朝磁州窑缠枝牡丹纹瓷器（纹样色彩有改动）

牡丹主体为桃红色，花大色艳，花瓣为云曲瓣，花瓣顶端呈弧形。

花枝相互缠绕，枝干穿插自然规整，俯仰有致。周围的枝叶为天青，以深蓝为底色，整体风格清雅、纤巧、灵动。

柿蒂纹

柿蒂纹是一种形似柿蒂的四瓣小花，中心花托代表了中央，四枚萼片代表了四方。另外因柿根坚固、柿树长寿，柿蒂纹也有"永久长存"的美好寓意，为宋人所喜。宋朝吴自牧在《梦粱录》十八卷中提到了南宋都城临安特产"凌柿蒂"，也能证明柿蒂纹在宋朝的流行。下图中为宋朝柿蒂纹建筑彩画。其以天青为底色，点缀数量众多的柿蒂纹。

纹样绘制参考：宋朝柿蒂纹建筑彩画（纹样色彩有改动）

柿蒂纹中间夹杂层层叠叠的花饰，青色边缘凸显层次，花饰内四角分别以红色点缀，活泼亮眼。

30-5-15-5	183-213-213
45-0-35-0	150-208-182
85-15-25-0	0-154-184
10-85-35-15	196-61-99

30-5-15-5	183-213-213
5-25-65-0	242-200-103
60-10-35-0	104-181-174
30-80-75-0	186-81-64
80-55-25-0	59-107-150

石青

石青是传统绘画中最常用的颜色之一，其提炼自蓝铜矿石，因成色浓淡不同又分为空青、曾青、扁青、白青、回青、藏青等，多种青色共同使用使得画面色彩层次分明，色如宝石，光彩夺目。石青还常见于古代服饰中，多为贵族所着。早期壁画也多采用石青矿物颜料，烘托出平和与宁静。

青色给人以宁静和稳定的感觉，一直受到历朝的喜爱。宋朝尚红喜青，北宋徽宗时喜爱色彩鲜艳的青绿山水画。因石青层次丰富，能用于勾勒细节、点缀画面，所以画家尤其爱用石青着色，以石青来体现山体的质感。在宋朝绘画中，石青常用于描绘山岩、水面、天空、服饰等，如在描绘山石时，在土坡表面薄罩石青，画水面也以墨青铺染后薄罩石青，可使画面色彩既浓郁又清淡，典雅而富有变化。此外，宋朝的建筑彩画也常使用石青进行装饰。

70-25-25-0　72-154-178　#489ab2
出自宋朝《瑞鹤图》

相关色

西子

西子即西湖水的颜色，也称西湖色。此色常见于古人的服饰中，给人一种碧水映蓝天的静谧感。

50-15-20-0
136-185-198
#88b9c6

群青

群青起初由玉青石磨制而成，后以蓝铜矿为原料，属于矿物颜料。在古建筑彩画中常与青莲等色搭配，是被普遍使用的装饰色之一。

85-65-10-0
47-90-158
#2f5a9e

绀紫

绀紫即赤青色，是一种深蓝紫色。东汉许慎撰写的《说文解字》中提到五方神鸟之一——鹬鹬的羽毛颜色即此色。

90-90-45-10
51-52-95
#33345f

配色方案

1	70-25-25-0 72-154-178 #489ab2
2	50-15-20-0 136-185-198 #88b9c6
3	85-65-10-0 47-90-158 #2f5a9e
4	90-90-45-10 51-52-95 #33345f
5	65-10-20-0 79-178-199 #4fb2c7
6	45-0-5-0 144-211-237 #90d3ed
7	50-0-30-0 133-203-191 #85cbbf
8	90-75-30-0 40-76-127 #284c7f

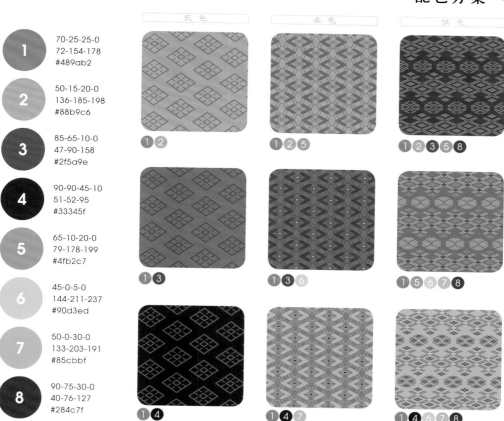

贰色　❶❷　　❶❸　　❶❹

叁色　❶❷❺　　❶❸❻　　❶❹❼

伍色　❶❷❸❺❽　　❶❺❻❼❽　　❶❹❻❼❽

浩荡青冥

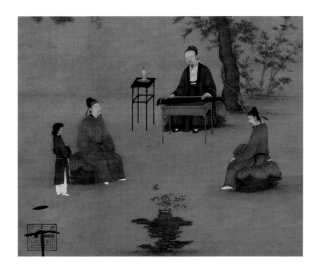

▲ 图 2-3 北宋 宋徽宗赵佶 《听琴图》 局部 北京故宫博物院藏

道教在北宋某些时期地位颇高，如宋徽宗多次亲注道经。他主持编修的《宣和画谱》中，道教题材的绘画作品排在卷首，这与其对羽化登仙、青冥驭鹤的向注有很大关联。宋朝道教壁画也常使用石青，其中精品当属岱庙天贶殿的《泰山神启跸回銮图》，壁画描绘了泰山神东岳大帝出巡和回銮的场景，当中点缀的石青凸显了天境的神秘与幽远深邃。

宋徽宗将道教的"神形说"运用到艺术创作中，由此形成了他以"神"为核心的宗教审美和"淡而无为"的道教文艺观。在这些核心艺术观的指导下，他的"瘦金体"书法与花鸟画都是为人所称道的艺术精品。石青常出现在宋徽宗的画作中。

图 2-3 是宋徽宗创作的绢本设色工笔画《听琴图》，描绘的是松下抚琴赏曲的情景。画面中间的宋徽宗穿戴黄冠缁衣，仿佛一位道士，在青烟袅袅升起的香炉边抚琴。他背靠一株青松，枝干苍虬如龙，白色的凌霄花攀附其上，松树旁又有数枝青翠的细竹，婆娑幽静。左边男子戴着纱帽，穿着石青袍，笼着袖子，一根手指露出半截；右边男子手臂上斜靠着一柄扇子，并未挥动，穿着绛袍，服色与对坐石青袍相互映衬。图中物象的分布因红、石青、黑三位主要人物用色浓重而更为清楚，相对位置及阶级之分也因此彰显，隐隐透出一种有别于朝堂论争的清闲之感。

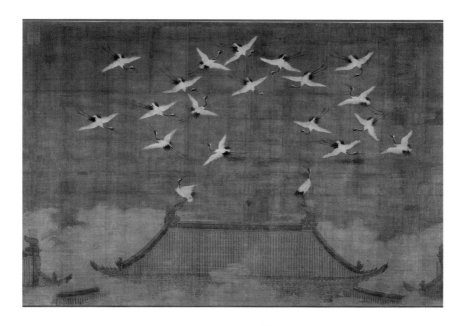

▲ 图 2-4 北宋 宋徽宗赵佶 《瑞鹤图》 局部 辽宁省博物馆藏

宋朝除了人物画中的服饰常用石青点缀以外，山水画常用石青勾勒山岩，花鸟画常用石青渲染天色、点缀细节，突出明暗、质感和空间感，又常在青色天空中绘制仙鹤等长寿的仙禽，以显天境的祥和悠远。据说在政和二年（壬辰）的上元节的第二天，端门上空突然有祥云拂郁，过了一会儿有群仙鹤在空中飞鸣，经时不散，往来的民众没有不仰头瞻望的，宋徽宗就将这件祥瑞之事记录下来。图2-4是宋徽宗因此事而作的《瑞鹤图》。

《瑞鹤图》描绘了一群仙鹤飞翔的景象。天空澄澈，云雾缭绕，画中的仙鹤翩然而飞，身姿优雅，脖颈修长，柔顺的羽毛栩栩如生。二十只仙鹤姿态各异，其中两只落于殿顶两侧，互相对视，如有鹤鸣相和。群鹤的分布纷杂中实有对称之美，下方是辉煌壮丽的宣德门，以金碧辉煌的宫殿为背景，富丽堂皇，周围则是烟雾弥漫，让人不知身处仙阙还是巍峨宫廷。该图用大片匀净的石青铺底色，天空显得辽阔而浩渺，又有由淡笔勾出的云层来衬托石青渲染的晴朗天空，配上淡红的云霞，与仙鹤相映，明丽和谐，亦真亦幻，突出了祥瑞的主题。千年之后再观此画，耳边仿佛仍回荡着悦耳的鹤鸣。此图一改花鸟画的传统画法，将仙鹤布满青色的天空，平直的屋檐既反衬出群鹤高翔，又再现了画面，在中国绘画史上是一次大胆尝试。

盘球纹

盘球纹是一种主体为圆形的几何纹，自唐代起史料中就有"盘绦绫"的记载，凡如同彩球状的纹样均可称为大球纹或盘球纹。宋朝十分流行盘球纹，如《宋会要辑稿·仪制》九有"盘球晕锦""盘球云雁细锦"等名，《营造法式》载有"平綦钩阑"的纹样，指的就是盘球纹，多用于建筑彩画上。下图为宋朝的盘球纹建筑彩画，图案为由盘绦卷绕而成的大球，球中的圆形图案之间再以绦带盘绕相连接，圆形相套相连。虽盘球中有炫目繁复的几何形纹饰，但石青的底色使其不显纷杂，在色彩上与图案整体协调。

纹样绘制参考：宋朝盘球纹建筑彩画（纹样色彩有改动）

大球外四角饰以缠枝花草，这种纹饰是由联珠和团花纹发展而来的。

此纹饰底色为石青，色沉而不亮。使用退晕（逐层绘制深浅颜色）的技法进行协调，给人以浓郁、清凉之感。

锁子纹

《营造法式》中称"琐纹有六品，一曰琐子"。琐纹也称锁子纹。锁子纹是一种以单个人字形纹样连缀成的四方连续纹，因形状类似古代的锁子甲而得名。锁子纹连环相扣，相互拱护，有联结不断的寓意，常在建筑、服饰中使用。下图为宋朝锁子纹样式，主体为布满锁子纹的六边形，四个角上填满了卷草纹，构图密密匝匝，视觉效果整齐统一，环环相扣的纹样，展现了周而复始、富贵不断的美好寓意。

纹样绘制参考：宋朝锁子纹建筑彩画（纹样色彩有改动）

周边围着一圈如意状的云纹，以石青为底，凸显锁子纹的内秀朴实。

● 70-25-25-0	72-154-178		● 70-25-25-0	72-154-178	
○ 5-0-30-0	247-247-198		● 3-50-60-0	238-153-99	
● 40-0-20-0	162-215-212		○ 0-30-50-0	249-195-133	
● 60-0-50-0	102-191-151		○ 5-2-35-0	247-244-186	
○ 0-10-50-0	255-232-147		● 30-5-30-0	190-217-191	

靛青

靛青也叫作靛蓝，为深青色。凡可制取靛青的植物皆可称"蓝"，古代靛青染料就多取于蓝草。荀子所言"青，取之于蓝，而青于蓝"，指的正是从蓝草中浸沤提炼靛青的过程。我国在周朝时已将靛青应用在衣物染色上，东汉末年为了染制靛青还出现了专门种植蓝草的地区。

宋朝皇家的一些重大祭祀场所，青色装饰占很大比重。如在皇帝祭祀时，用青绳桩在南郊祭天坛外包围三圈。而皇帝驻跸的斋宫用青布围罩，青布上画出砖块，因而斋宫得名"青城"。此外，靛青在宋朝多出现在服饰和瓷器上，随着宋朝靛青染料配制工艺成熟和棉布制造技艺发展，靛青蓝印花布的印染工艺逐渐形成。瓷器方面，宋朝钧窑所制瓷器在釉厚处多施加靛青。

85-75-20-0　59-76-138　#3b4c8a
出自宋朝皇后袆衣

相关色

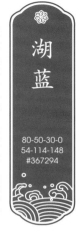

湖蓝是像蓝宝石一样的深蓝色，色感深沉、静谧，可以让人感到放松与舒适。湖蓝也常用在女子服饰上。

湖蓝
80-50-30-0
54-114-148
#367294

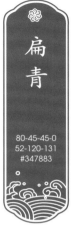

扁青亦称大青，是一种生于山谷间的形扁而色青的石头，可作绘画的颜料。扁青古时常用于山水绘画之中。

扁青
80-45-45-0
52-120-131
#347883

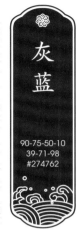

灰蓝偏蓝色系，呈蓝灰调子，其色泽淡雅不俗。此色在宋朝常见于江浙一带所产的青花料烧制而成的瓷器上。

灰蓝
90-75-50-10
39-71-98
#274762

配色方案

1	85-75-20-0 59-76-138 #3b4c8a
2	80-50-29-0 54-114-150 #367296
3	80-45-45-0 52-120-131 #347883
4	90-75-50-10 39-71-98 #274762
5	70-20-10-0 61-161-205 #3da1cd
6	65-0-40-0 77-187-170 #4dbbaa
7	70-30-30-0 78-147-166 #4e93a6
8	85-60-55-10 45-91-101 #2d5b65

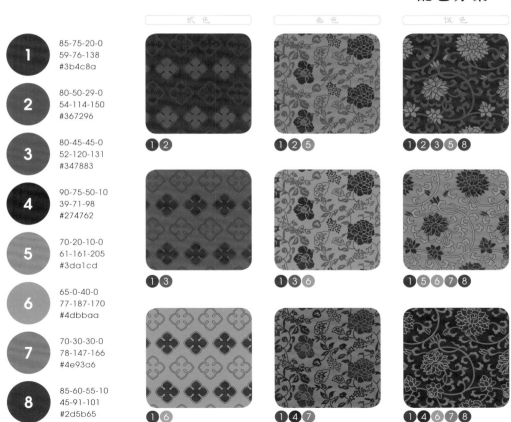

贰色　叁色　伍色

❶❷　❶❷❺　❶❷❸❺❽

❶❸　❶❸❻　❶❺❻❼❽

❶❻　❶❹❼　❶❹❻❼❽

以青复礼

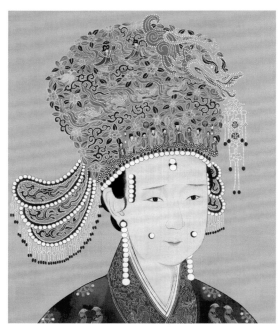

▲ 图 2-5　佚名《宋钦宗皇后坐像轴》局部　台北故宫博物院藏
（临摹）

宋朝的凤冠和褘衣是宫廷女性的最高等级服饰。如宋朝褘衣为了体现身份尊贵，纹样主体选用翟鸟纹和龙纹，制作工艺精美，呈现华贵的风格；但在色彩审美方面，宋朝想恢复周礼，追求理性高雅的艺术风格，喜欢用低明度的色彩，因此靛青等色在宫廷用色中十分常见。在画像上常用靛青绘制点缀，以此来体现宋朝贵族服饰低调内敛的审美特点。

在宋朝，受理学思想的影响，审美开始追求清雅、端秀的风格。贵族多使用沉稳的靛青来展现雅致端庄的气质，这点可以从皇后最高礼制的冠服上看出。图2-5为宋钦宗皇后朱琏的画像，可以看出靛青为朱皇后衣冠的主色，其礼服以靛青为底，上面绘有山雉和花朵纹样，凤冠上也绘满靛青卷云纹，左右两侧各三片博鬓用靛青绘边，边缘还饰以白色珍珠。凤冠上点缀着众多微型的仙人像，这些仙人小巧精致、栩栩如生。朱皇后面部妆容淡雅，只在额间、两颊和眉尾处贴有珍珠，与华丽的凤冠形成了鲜明的对比。皇后以凤冠为礼服冠的制度就是从宋朝开始的，公主人生中重要的成人礼之冠也是凤冠。《宋史·舆服志》记载，宋朝时皇后在受册、朝谒景灵宫等隆重的场合，都会按规定戴上凤冠。凤冠的形制也十分讲究："首饰花九株，小花同，并两博鬓，冠饰以九翚、四凤。"

宋
朝
皇
后
袆
衣

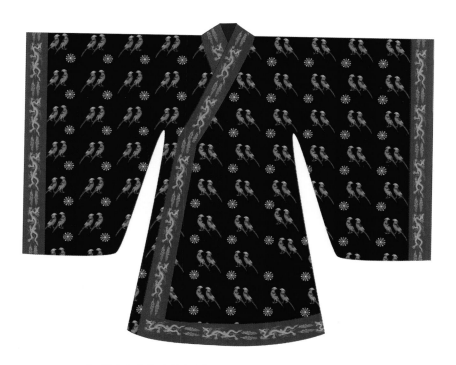

宋朝皇后最高形制的礼服——袆衣（图2-6）以靛青为底色，其艺术特色反映了理学思想的观念，其形制、纹样、色彩承袭周的礼制制度。在理学视角下，袆衣的靛青为"玄"，代表"天"，以靛青为底是为了表达对天地崇高的敬意，以及自身与天地的合一。按照礼制规定，宋朝皇后在受册、助祭、参加朝会时穿着袆衣服制，其中袆衣、裳、蔽膝、大带、革带等都为靛青色。

宋朝皇后袆衣的形制多见于北京故宫南薰殿旧藏宋朝帝后画像资料，在南北宋共九幅皇后的坐像图里，袆衣在色彩、纹饰上与舆服制度基本契合，都是靛青为底色，上面还饰有规则分布的翟鸟纹（宋朝原型应为似凤凰的红腹锦鸡），象征帝后夫妻感情恩爱和睦，也用来彰显"天理"观念中森严的封建等级制度。此外，袆衣上行云居多，与凤冠上云纹相呼应，营造出腾云驾雾、飞云直上的效果。在色彩分布上，袆衣虽为"上衣下裳"二部制，但色调统一，均为靛青，在外观上呈现出和谐之美。在袆衣中，翟鸟纹与小轮花纹以青色为主，明度高于底色的靛青，得以区分层次；辅以靛青和红色，整体色彩搭配和谐统一。袆衣上靛青约占九成，视觉上更具重量感的红色面积更小，二者在视觉搭配上达到平衡，加强了宋朝袆衣整体观感的层次与气韵。

双凤纹

因凤凰有着幸福、吉祥等美好的寓意，人们常将凤凰纹用于器物、建筑、服饰或艺术作品之上。宋朝在制作陶瓷时也经常以凤凰作为主题，但凤凰纹相比前代形体更为秀气，常与品字云纹、如意云纹、花草纹等结合，构成"凤衔牡丹""鸾凤和鸣"等吉祥图案。双凤纹是宋朝建筑石刻中频繁使用的一种纹饰，多寓意吉庆如意。下图为宋朝的双凤纹，以靛青为底色，两只彩色的凤凰作为一团，周围有淡黄色云纹相互环绕，整体高贵祥和。

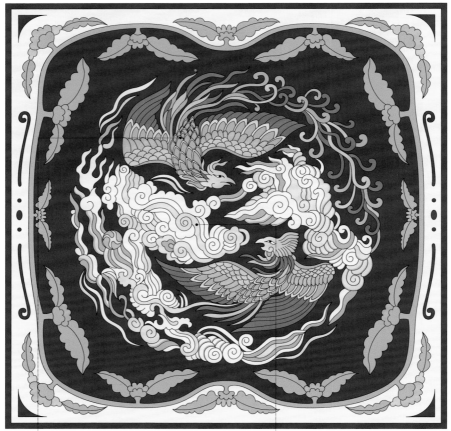

纹样绘制参考：宋朝双凤纹石刻（纹样色彩有改动）

浅绿的凤凰背羽层次分明，凤翅飘洒圆润，凤尾卷扬飘逸。

纹样呈色淡雅清丽，以靛青为基调，衬以浅色卷云纹。双凤如翱翔在九天之上，在大片沉静的靛青色彩中显得分外灵动活泼。

团凤纹

团凤与宋朝的茶文化息息相关，在宋朝茶叶诸品中，有一"凤团"茶，专指宋朝供宫廷饮用的特制茶，其饼面印有团凤纹。下图为宋朝经典的团凤纹，是甘肃敦煌莫高窟367窟的藻井上的纹样，团凤居纹饰正中，边缘饰以缀珠纹，间以云纹相辅。凤凰尾羽纤长，舒缓飘逸，凤首、凤翼、凤尾，都在纹样图案正中加以表现，团凤在正中活动自如，给人以静中有动之感。

纹样绘制参考：宋朝团凤纹敦煌藻井（纹样色彩有改动）

深邃的靛青底与展翅的金羽凤凰相配，在色彩和纹饰上形成互补和对比。

0-5-30-0	255-243-195	0-5-20-0	255-245-215
0-15-50-0	254-223-143	0-10-40-0	255-233-169
0-40-60-0	246-174-106	5-20-60-0	244-209-118
45-0-40-0	151-207-172	10-20-60-0	234-206-118
65-40-0-0	98-137-198	25-75-55-0	195-92-93
85-74-22-0	58-77-137	85-74-22-0	58-77-137

青黑

《说文解字》称："黑，火所熏之色也。""黑"即焚烧后所熏过的颜色。"青黑"非纯黑也非青色，而是黑中泛青的颜色。宋朝建窑生产的黑瓷中青黑釉色最为特别。宋徽宗在《大观茶论》中也称赞道"盏色贵青黑"。另外，古代妇女用来画眉的螺黛也是一种青黑色的矿物颜料。

老子认为"知其白，守其黑"，称白色代表光明与纯洁，黑色能使人静心正目，因而带有玄妙与深度的黑色被引申为道教的信仰颜色。部分宋朝皇帝崇尚道教，上有所好，下必从之，因而青黑常见于宋人的日常器物与服饰中。比如北宋时期的平堂抄手砚台以青黑为美，北宋军服甲胄也有青黑铁面。《梦溪笔谈》称西北青堂羌族善于制造一种铁甲，铁色青黑，甲面平宽，可以照见毛发，五十步之外射以劲箭而甲面丝毫无损。此外在大型庆典中，宰相等人也需"衣以青黑罗"，穿着青黑的丝绸织物。

相关色

宝蓝鲜艳明亮，具有光泽感，给人一种华贵的感觉。古代贵族为了彰显身份，常将宝蓝绸缎作为底子制作成服饰。

宝蓝

85-65-0-0
46-89-167
#2e59a7

青花蓝是中国瓷器中最有名的一种釉色，色泽温润。高雅大气的青花蓝随着郑和七下西洋，在世界各地广为流传。

青花蓝

90-80-25-0
46-68-129
#2e4481

花青亦称靛花，是介于蓝色和紫色之间的颜色，是用蓼蓝或大蓝的叶子提炼出来的青色颜料。

花青

100-90-45-10
14-52-96
#0e3460

配色方案

1	95-90-65-65 6-16-34 #061022
2	85-65-0-0 46-89-167 #2e59a7
3	90-80-25-0 46-68-129 #2e4481
4	100-90-45-10 14-52-96 #0e3460
5	80-40-10-0 30-127-184 #1e7fb8
6	85-65-20-0 49-90-147 #315a93
7	75-65-10-0 83-93-158 #535d9e
8	70-50-10-0 90-119-175 #5a77af

贰色　　叁色　　伍色

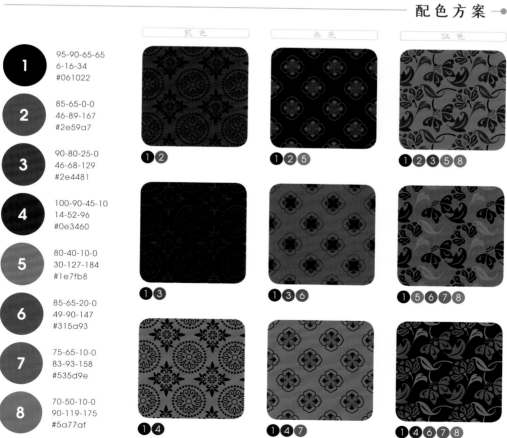

❶❷　　❶❷❺　　❶❷❸❺❽

❶❸　　❶❸❻　　❶❺❻❼❽

❶❹　　❶❹❼　　❶❹❻❼❽

黧色闪耀

宋朝青黑瓷器受重视与时人的茶文化息息相关。饮茶方式变为点茶，且流行斗茶。斗茶"斗"的是茶面汤花色白、均匀，尤其是看白的程度，用黑色的茶盏对比更易突出白色，素有"茶色白，宜黑盏"之说。因此，宋朝茶盏的颜色由青转变为黑。且黑色的釉面、白色的茶汤，更具朴实的风格，符合文人追求的简约之美。建窑的黑釉茶盏就是在此背景下发展起来的，并且产生了以黑釉为地、富于变化的各类结晶釉，其中较为典型的是黑中泛青的乌金釉，上乘者亮可照人，有庄重素雅之美。

▲ 图2-7 南宋 建窑兔毫束口盏及漆艺嵌螺钿盏托（临摹）
东京静嘉堂文库博物馆藏

建窑茶具中，有一部分并非纯黑，而是青黑釉面夹杂了丝缕纹路，像秋天的兔毫，因此被称为"兔毫盏"。此盏是建盏中的名贵品种，宋徽宗对此极为推崇，认为"玉毫条达者为上"（兔毫也称"玉毫"）。因窑变等因素影响，兔毫盏有不同颜色，其中蓝兔毫底为青黑，盏上兔毫丝纹自然绚丽，黧色闪耀，内壁青黑光亮，手感润滑。试想宋人用青黑盏泡茶时，清澈的茶汤，青黑的内壁，如此搭配，更显色味双绝。

图2-7为宋朝建窑兔毫束口盏及漆艺嵌螺钿盏托，该器物上为盏，下为托。盏的釉色绀黑泛青，在光影下流动着青黑华彩，温润晶莹，釉面上布满密集的筋脉状白褐色兔毫纹饰，下疏上密，分布不均。乌黑的茶托与晶莹的螺钿相衬，黑白分明，呈网格状，漆器朴实古拙，螺钿优雅清丽。下方的茶托可以防止茶汤洒落烫手，在实用的同时也兼具装饰美感。

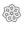

宋朝建窑曜变天目盏

天目，指的是源于中国宋朝的一种茶碗。宋朝时期，许多日本僧人到中国修行学佛，待日本僧人归国时，携回天目山寺院中的黑釉茶碗，并将这类茶碗统称为"天目"。曜变，指的是"宋朝第一茶器"建盏中的釉色，瓷釉和窑火在独特的氛围下偶然才能生成一盏，仅存于世的三只完整宋朝曜变天目盏均存于日本，被奉之国宝。宋朝曜变天目盏有两大特点：一是有圆形斑点，二是斑点周围闪耀着蓝色光彩，无比奇特。

图2-8的曜变天目盏是南宋时期的建窑出产的极品茶盏，此盏在窑变的过程中产生了炫彩光芒，在阳光下呈现出环形光辉，如点点繁星，有"天下第一曜变"之称，属南宋孤品，烧制难度极高。传统的束口型，青黑色釉作底，绀黑浓郁，腹深浅挖足，施釉不及底，口缘处釉药渐薄、略带芒口，碗口的釉料质地薄，呈现紫棕色。盏身的釉色青黑且像覆上一层朦胧的雾，釉中浮现着大大小小的斑点，实物带有银蓝色光辉，随着周围光线角度的不同，光环的颜色会变幻。釉面青黑有圆点焦斑，焦斑四周散发着蓝黄的光辉，且这些斑点四周围绕着炫彩光晕，如同宇宙中闪烁着璀璨群星，熠熠生辉，实为"碗中宇宙"。

莲花圆光纹

早在春秋战国时期，莲花就用作纹饰，多见于石刻、陶瓷、铜镜和彩绘。莲花也曾作为佛教的标志性纹样。宋朝莲花纹开始逐渐变为辅助纹饰，主要表现荷塘风光、莲池水禽等完整的画面，也有让人觉得神秘的团花黑莲组合。下图为宋朝莲花圆光纹，此纹饰为圆形对称的莲花图案，以整个展开的莲花花头正面为中心构图，外圈为青黑莲瓣，婀娜多姿，有一种涅槃、清净之美。

纹样绘制参考：宋朝莲花圆光纹敦煌藻井（纹样色彩有改动）

纹样中间增添了小型的莲花作为点缀，中心以小花形作为莲房和花蕊。

青黑莲花瓣光滑、流畅，色彩沉静，又配以清新的赭黄和石绿小团花，打破了大面积青黑带来的沉闷感。

花鸟鱼纹

花鸟鱼纹与水波、莲花纹等形成组合纹饰，具有吉祥的寓意，常见于宋朝的铜镜和瓷器上，如北宋耀州窑青釉刻花水波三鱼纹碗。下图中的花鸟鱼纹主体为游鱼，纹饰以青黑为底，仿若暮色下的深潭，青黑之上以较粗且有力的线条勾出鱼形，线条简练，生动灵巧。鱼纹下篦划的水波纹线条细密流畅，表现出湍急奔流的态势，为青黑的底色增添一抹动感。

纹样绘制参考：宋朝花鸟鱼纹瓷盘（纹样色彩有改动）

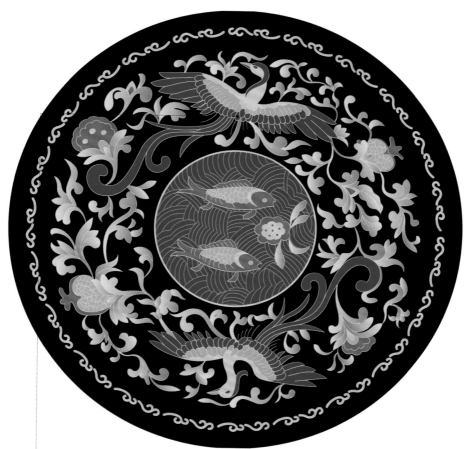

飞鸟周围有缠枝绿叶映衬，在青黑的底色上展现出清新自然的景色，意趣十足。

○ 2-2-8-0	252-250-240	○ 0-25-55-0	251-204-126
● 40-32-25-10	156-157-165	● 0-50-75-0	243-153-69
○ 20-20-30-0	212-202-180	● 15-90-80-0	210-57-51
● 30-40-60-0	191-157-109	● 65-15-75-0	97-166-97
● 55-20-55-5	124-165-127	● 55-15-10-0	118-181-213
● 95-90-65-65	6-16-34	● 95-55-0-0	0-99-178

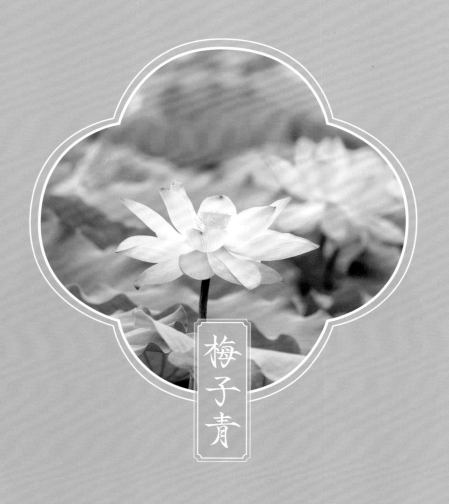

梅子青

"梅子青"青中泛白，颜色浅嫩，有如未熟时表面覆盖一层泛白绒毛的青梅的颜色，因而得名。龙泉窑在南宋时期创烧了一种釉色就叫"梅子青"，在高温烧制后多次施釉，釉色似翡翠，釉面温润莹澈，《广志绎》载"近帷处之龙泉盛行，然亦帷旧者质光润而色葱翠"来形容其色青碧晶莹。

受道家美学思想的影响，宋朝社会带有一种朴素的美学底蕴与空灵静雅的文人气质。从祭祀用具，到陈设观赏，再到花器，都格外注重颜色的搭配得宜。而梅子青是介于蓝和绿之间、是蓝天青山碧水的浪漫结合，在拥有自然属性的同时又具备了人文属性，因此梅子青自宋朝以来就受到皇室贵族以及文人雅士的喜爱与推崇。此色也应用于琴茶雅集、拈花传香等活动所使用的器具上，如龙泉窑所造的梅子青釉梅瓶、饮茶所用的梅子青釉斗笠碗、用来洗笔的梅子青水洗等。

40-5-35-0　165-207-180　#a5cfb4

出自宋朝龙泉窑

相关色

苍葭，是如初生芦苇之绿色，色如碧玉。葛长庚就在《贺新郎·游西湖》中写道『苍葭绿苇』，用苍葭来描绘芦苇的颜色。

苍葭
40-15-50-0
168-191-143
#a8bf8f

翠微，是生机勃勃的青翠颜色，山色青翠欲滴，正如李白在诗中描绘的『摇笔望白云，开帘当翠微』。

翠微
70-40-85-0
93-131-74
#5d834a

翠虬，在中国古代是青龙的别称，其色泽莹润，好似云雾中山峰尖头的翠绿，正如叶梦鼎隔竹中的『云气峰头见翠虬』。

翠虬
75-44-69-2
76-122-96
#4c7a60

配色方案

1 45-5-35-0 / 151-202-179 / #97cab3
2 40-15-50-0 / 168-191-143 / #a8bf8f
3 70-40-85-0 / 93-131-74 / #5d834a
4 75-45-69-3 / 75-119-94 / #4b775e
5 25-5-15-0 / 201-224-220 / #c9e0dc
6 50-30-50-0 / 144-160-134 / #90a086
7 75-50-85-20 / 70-99-62 / #46633e
8 80-50-65-10 / 56-106-93 / #386a5d

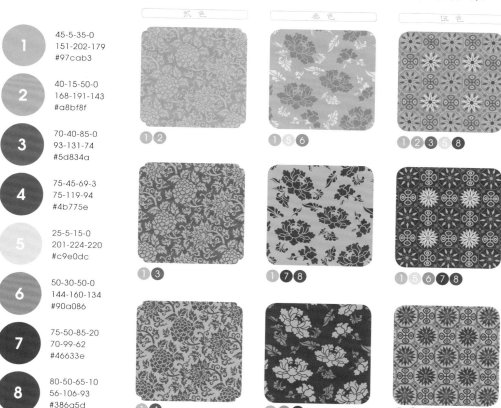

贰色　叁色　伍色

❶❷　❶❺❻　❶❷❸❺❽
❶❸　❶❼❽　❶❺❻❼❽
❶❹　❶❻❼　❶❹❻❼❽

青莹葱翠

梅子青的釉色第一次出现是在南宋，在此之前龙泉瓷色多灰黄。宋朝皇家尚青瓷的审美也影响了龙泉瓷品类的烧造，例如北宋晚期至南宋，皇家祭器选择青瓷，随后龙泉窑烧制祭器增多。龙泉青瓷的颜色介于蓝与绿之间，而梅子青是青瓷中程度恰到好处、颜色最美者，是当时龙泉窑创造的杰出青釉品种。釉色斑斓纯洁，其色泽之艳丽，可与名贵的翡翠相媲美。梅子青的装饰风格多精巧，不显浮华，其装饰题材自然朴素，于平实中可窥见纯粹简洁的艺术美感，大部分图案即便是用简单的线条勾勒，也能表现出悠远的感觉。

南宋龙泉窑青釉琮式瓶

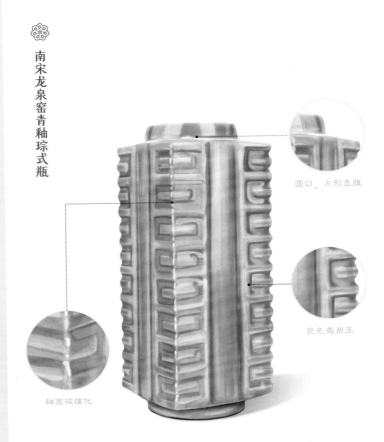

圆口，方形直腹

瓷色类碧玉

釉面玻璃化

▲ 图2-9 南宋 龙泉窑青釉琮式瓶 故宫博物院藏（细琴）

两宋统治者与士大夫希望通过恢复"三代礼制"，实现以"礼"来柔性治理社会和巩固皇权的目的。复古之风盛行，瓷器也开始出现仿古型器物，龙泉窑青釉的瓷器就多为仿古铜器和玉器造型的古雅之品。

南宋龙泉窑青釉琮式瓶（图2-9）为仿周代玉琮造型制作的陈设用瓷，圆口，方形直腹，造型端庄典雅，秀丽挺拔；釉层厚且玻璃化程度很高，釉面微微透明，瓷色类碧玉，苍翠欲滴。另外，通体又有规律的凸起纹路，因釉薄而呈色较淡，出现规则的白线，俗称为"出筋"，显露出坯胎的白度，以此衬托出青釉之美。其底部不施釉的部分呈现浅红色，与梅子青形成强烈对比，相得益彰，更显其青。该瓶以简胜繁，透过似玉的青色釉层展现静谧与恬闲，在一定程度上也体现出宋朝文人阶层高雅的品格。

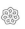

南宋龙泉窑青釉簋式瓷炉

▲　图 2-10　南宋 龙泉窑青釉龙耳簋式瓷炉 四川宋瓷博物馆藏［临摹］

焚香熏衣、辟邪去味是我国自古以来的卫生习俗。两宋之际，香事也成为世俗生活的重要组成部分，除了祭祀、宗教用途外，焚香成为一种雅致的生活方式被宋人所推崇。苏轼在与秦观同游湖州城时也会"焚香引幽步，酌茗开静筵"，焚香煮茶，以为雅趣。而龙泉窑所制的青釉簋式炉在当时主要就用于焚香。

南宋龙泉窑青釉龙耳簋式瓷炉（图2-10）为仿商周青铜簋所作，口沿外撇，腹鼓，颈部装饰两条玄纹，两边各装饰一龙耳，双龙耳苍劲有力，在外沿形成一圆润折耳，比例协调，整体器形圆润典雅，器口略向外张。通体施娇艳的粉青釉，釉色肥厚莹润，器口一圈芒口，器足露胎，胎体因加入含铁的紫金土，胎灰白致密，釉呈梅子青，釉汁莹澈，青翠碧绿，温润如玉。从器形与颜色上看，造型古拙浑厚，釉色素朴简约，柔和淡雅，可谓"千峰翠色""如冰似玉"。此外，此炉还去掉一切装饰，利用烧成过程中釉层厚度积聚变化，炉腹足间"出筋"的巧思，与南宋龙泉窑青釉琮式瓶相似，用以衬托梅子青釉的碧绿鲜亮，虽经千年风雨，无损其光彩，体现了人工与天成的妙处。南宋著名诗人杨万里在《烧香七言》一诗中就盛赞梅子青釉龙泉窑香炉，为其留下了"琢瓷作鼎碧於水"的千古佳句。

莲鹤纹

西汉古籍《淮南子·说林训》记载"鹤寿千岁，以极其游"，因而鹤一直作为仙禽，代表人们延年益寿的美好祈愿。宋朝的鹤纹写意简洁，大量运用在器物和服饰上，如梅子青的耀州窑瓷器上也有双鹤展翅上下翻飞、群鹤飞舞穿行云间的图案，还有罕见的仙人骑鹤纹样。下图为宋朝的莲鹤纹瓷盘，青色波纹中飞翔的鹤与摇漾的莲花寄托着古人对天空和自由的向往。

纹样绘制参考：宋朝莲鹤纹瓷盘（纹样色彩有改动）

碧绿的水色衬托莲花之色，莲花随波荡漾，独有诗意。

以梅子青为底，澄净透亮，让人不知展翅之鹤是身处碧波，还是翱翔在青天之上。

飞鸟衔花纹

在宋朝，常用飞鸟衔花纹装饰于器物上，可以见到纹饰上的飞鸟皆以长喙衔物，所衔之物各异，如明珠、莲花、绣球、绶带等祥瑞之物，衔祥瑞之物又名"衔瑞"，寓意为衔德报恩、至死不忘。下图为宋朝的飞鸟衔花纹瓷盘，以梅子青为底，有"薄冰盛青云"之灵动隽永。飞鸟周围饰以不同的花卉，有的花形硕大、叶子偏小，有的花形和叶子相当，穿插其中，疏密得当，百花盛开，美不胜收，寓意一年四季繁花似锦。

纹样绘制参考：宋朝飞鸟衔花纹瓷盘（纹样色彩有改动）

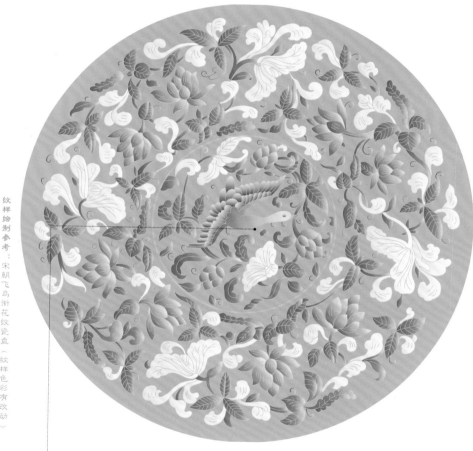

中间绘有飞鸟口衔舒展的花朵，盘旋在青色的天空中。

42-7-35-0	160-202-178	5-5-25-0	246-240-204
10-0-35-0	237-241-187	40-5-35-0	165-207-180
0-0-10-0	255-254-238	0-15-40-0	253-224-165
65-25-15-0	90-158-194	15-85-85-0	211-71-46
0-75-40-0	234-97-111	65-15-20-0	84-171-195
0-0-0-100	0-0-0	75-45-0-20	56-106-166

石绿

石绿是一种由孔雀石研磨而成的矿物质颜料，孔雀石常见于产铜的矿洞。其因质纯色丽，自隋唐时期开始，便是传统国画及壁画的重要颜色用料。南宋诗人陆游曾有诗云"螺青点出暮山色，石绿染成春浦潮"，即借用青绿山水中石绿的浓淡相宜，来体现晚山潮水的旖旎风光。

宋朝山水画发展迅速，石绿和石青常作为此类山水画的主色，而孔雀石经研磨脱胶处理后形成的石绿，具有丰富的颜色层次，能恰如其分地呈现出意象清丽、韵味悠远的山水境界。石绿中颜色稍浓的一般用于花鸟画中画厚绿色枝叶、花卉的正面，浅色石绿用于涂绘叶子的背面，以此呈现静物在色感上的变化，如南宋林椿的《葡萄草虫图》中葡萄叶多设石绿。此外，石绿还因其良好的稳定性，常用来修复庙宇的彩壁，颜色神秘高贵。

60-10-65-0　110-178-117　#6eb275

出自宋朝千里江山图

相关色

艾绿类似艾草的颜色，是一种偏苍白的绿。中国自古以来就有端午节悬挂艾草的习俗，艾绿还多出现在古瓷器和服饰中。

艾绿

50-0-50-0
137-201-151
#89c997

葱绿类似小葱的颜色，带一点黄，古时候年轻女子的抹胸或裙子多用此色。此色还常在钧窑窑变中出现，绚丽而珍贵。

葱绿

45-0-65-0
154-204-119
#9acc77

翡翠指的是像翡翠宝石般的绿色。中国古代有种鸟的名字叫『翡翠』，其羽毛颜色非常漂亮，后来人们还用翡翠来命名缅甸玉石。

翡翠

75-35-80-0
72-134-84
#488654

配色方案

1　60-10-65-0　110-178-117　#6eb275
2　50-0-50-0　137-201-151　#89c997
3　45-0-65-0　154-204-119　#9acc77
4　75-35-80-0　72-134-84　#488654
5　55-10-40-0　122-185-165　#7ab9a5
6　60-30-40-0　114-154-151　#729a97
7　45-5-30-0　150-202-189　#96cabd
8　80-45-60-0　55-120-110　#37786e

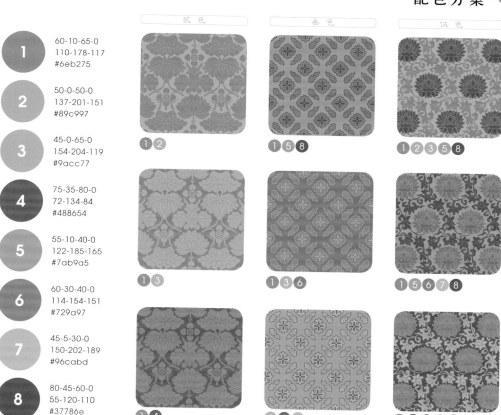

只此青绿

宋朝青绿山水画

宋徽宗素来信奉道教，推崇君德隆盛，其安乐的审美观，常寓江山一统、皇权浩荡之义于院体画中。而重设色（颜色渲染），多以石青、石绿为主色的画，称为青绿山水。青绿山水又有小青绿山水和大青绿山水两种。小青绿山水在水墨淡彩的基础上薄罩青绿。大青绿山水多勾勒，少皴笔，设色浓重，装饰性强。《千里江山图》就是大青绿山水的代表作。作者王希孟，十多岁入宫学画，曾侍奉宋徽宗左右，宋徽宗认为"其性可教"而亲自教授笔墨技法，王希孟仅用半年时间便绘就此图。

珍贵的矿物质颜料使得画面爽朗、富丽，也使得《千里江山图》（图2-11）虽历经沧桑，却依然保持着鲜艳亮丽的色彩。其中，大面积使用的矿物质颜料石绿至关重要。制作石绿以干研为主，研磨到极细时方可加胶，用水漂成四号，根据细度可分为头绿、二绿、三绿、四绿等。其中，头绿最粗最绿，宜衬浓厚的绿叶及草地。

《千里江山图》中就大面积运用头绿来给山石着色。头绿往上，颜色渐细渐淡。中间两层为三绿与二绿，适宜为绿叶正面着色。最上层轻而色淡者称为四绿，适宜为绿叶的背面着色。四绿再加研漂还可以分成两层：上面一层称为"绿花"，颜色极淡，可以用来给叶脉上色；下面一层颜色稍浓，称为"枝条绿"，顾名思义，用来给枝条上色。

▲ 图 2-11 北宋 王希孟《千里江山图》（局部）北京故宫博物院藏（临摹）

画卷经历风霜，徐徐展开，首先映入眼帘的便是高山之巅直入云霄，其后丘陵连绵，崇山峻岭，移步换景，渐入佳境。漫步于此，山谷中的村落，河滩上的渔船，逍遥的隐居生活，尽收眼底。岸上一片绿色的平地生机盎然，岸边星星点点的渔船，似乎传来了渔翁的吆喝。画中一小岛，岛中有渔村，渔舟点点，真是"山重水复疑无路，柳暗花明又一村"。

《千里江山图》的画面既讲究写实，也讲究写意。其在用色上尤为细致，先用墨色勾皴山石以展现明暗凹凸，后施青绿重彩，用石绿、石青烘染山峦顶部，显示出青山叠翠的效果。为了与山色相协调，画中房屋也于浓黑中皴以深重石青、石绿，汀渚皆用浓重的石绿和石青横抹，水草用黑青绿点写，或加石绿，柳树用浓墨绘枝干，再刷以鲜艳的石绿。远山近峰带有写意笔趣，浑然天成，但又不失变化。画中有绵亘的山势、幽深的谷岩、湍急的溪泉、动静相和的桥梁与水，茅棚楼阁。其构图有疏密变化，气势连贯，意境雄浑壮阔，气势恢宏，观者似可将天下山水尽收眼底。纵览全局，整个画面铺陈统一于大青绿的基调中，天地浑厚、大气磅礴、令人折服。元代书法家溥光对此画推崇备至，在卷后题跋中赞其千载独步。

六边八达晕纹

八达晕纹是在圆形、菱形、方形或多边形（多为六边或八边形）等几何形上组合的纹样，宋朝多在团窠中间配置莲花、如意、瑞鸟、瑞兽等纹样，并在延伸的边线上布以万字纹、回纹、龟背纹、锁子纹、盘绦纹等细密的几何辅助纹样。下图为宋朝的六边八达晕纹，纹样以石绿和浅黄为主，对称平衡、繁而不乱，多寓意万福吉祥、升官发财与人生圆满，表达了人们对美满生活的无限向往与期盼。

纹样绘制参考：宋朝六边八达晕纹织锦（纹样色彩有改动）

该纹样呈中心对称，石绿六边形花朵繁而不乱。

该纹样以浅黄作为底色，用深红勾勒边缘，低调内敛，层次清晰，呈现出庄严、雄浑之感。

牡丹莲花童子纹

莲花童子纹是宋朝缠枝纹中具有代表性的纹样之一，俗称"攀枝娃娃"，寓意连生贵子。在李诫的《营造法式》中有记载，莲花童子纹被称作化生纹，另外以加入牡丹的组合纹样来体现多子多福、富贵繁荣的主题。下图为宋朝牡丹莲花童子纹，纹样由牡丹、花果、莲花与童子组成了三个装饰单元，叶片似卷草纹，线条流畅自然，图样以石绿为底色，浓郁富丽，鲜艳明净，热闹喜庆。

纹样绘制参考：宋朝牡丹莲花童子纹绫（纹样色彩有改动）

缠枝花果的纹样绘制方向与牡丹纹样绘制方向相反，上面还有童子攀藤蔓向上，带有"富贵""立子攀登"的吉祥寓意。

5-10-30-0	245-231-190	20-0-25-0	214-234-206	
20-40-60-5	204-159-104	35-5-20-0	177-213-209	
60-10-65-0	110-178-117	0-10-45-0	255-232-158	
25-85-70-10	182-65-63	50-0-40-0	135-202-172	
65-40-80-0	108-134-80	60-15-65-0	112-171-115	
70-35-20-10	75-132-166	76-35-44-0	59-135-140	

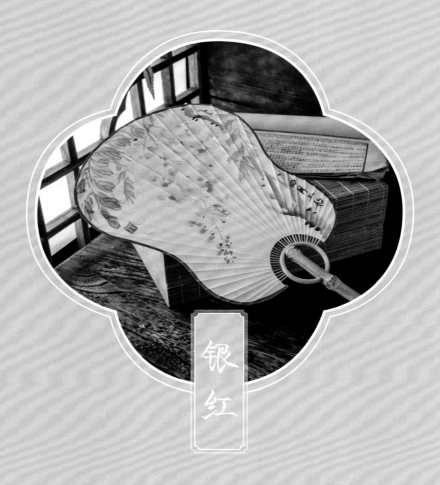

银红

银红，是银朱和粉红颜料配成的颜色，红中泛白，似有银光，属于浅红色类。一种名为"银红巧对"的牡丹，颜色与银红基本相同，此色名称最早见于宋朝，被视为一种具有"富贵气"的色彩，受到权贵阶层的推崇。比如《红楼梦》里贾宝玉常穿银红纱衫子，潇湘馆的窗纱也是银红的。

银红在宋朝最开始出现于"簪花（横头戴花）"的花色上，在大型的庆典活动中，皇帝根据官员品阶高低、官职不同，对所簪之花的种类及色彩都做了严格规定。皇帝赐花，罗花最贵，大罗花有红色、银红和黄色三种颜色，其中银红属于级别较高的颜色，是用来赏赐百官的；大绢花有红色和银红二色，赐给诸将领。不仅头上簪花，宋人居室中也常有银红的山茶和牡丹作为装饰，宋词中也常出现银红衣服，如南宋蒋捷《小重山》中"银红裙裥皱宫纱"讲的就是女子所穿的银红皱纱裙。

10-25-10-0　231-202-211　#e7cad3
出自宋朝簪戴花色

相关色

丁香色是紫丁香盛开的颜色，紫中透粉。
丁香在古代常作为愁结不解、离愁别恨的意象。

丁香色

35-50-20-0
178-139-165
#b28ba5

彤管为红色兰草的颜色，粉润可人。在古时此色可作为爱情信物的颜色，也可指女史用以记事的杆身漆朱的笔。

彤管

20-50-20-0
207-147-165
#cf93a5

古人称未开的荷花花苞为菡萏，所以菡萏是将开未开的花苞尖头那抹粉红色，给人一种神圣、洁净的感觉。

菡萏

10-35-15-0
228-183-191
#e4b7bf

配色方案

1	10-25-10-0 231-202-211 #e7cad3
2	10-35-15-0 228-183-191 #e4b7bf
3	20-50-20-0 207-147-165 #cf93a5
4	35-50-20-0 178-139-165 #b28ba5
5	5-15-0-0 242-226-238 #f2e2ee
6	5-20-10-0 241-216-217 #f1d8d9
7	5-60-25-0 231-132-147 #e78493
8	20-60-20-0 205-126-154 #cd7e9a

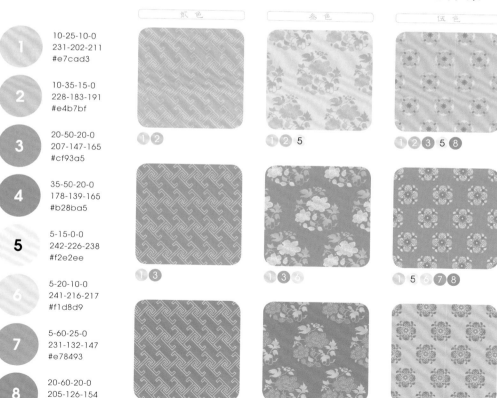

贰色　　叁色　　伍色

①②　　①②5　　①②③5⑧

①③　　①③⑥　　①5⑥⑦⑧

①④　　①④⑦　　①④⑥⑦⑧

宋朝花冠

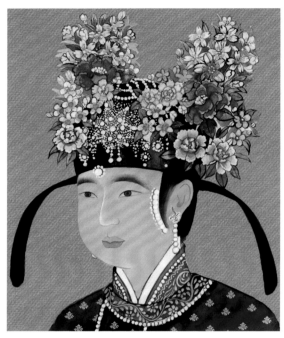

▲ 图 2-12 佚名《宋仁宗后坐像图》（右侧宫女） 台北故宫博物院藏（临摹）

宋朝审美崇尚自然，簪花习俗异常兴盛。上至君王，下至平民，无论男女老少、尊卑贵贱，都以簪花为时尚。由此可见，簪花风尚深深渗透于宋人的生活之中。在众多花色里，银红花卉因为百搭所以深受宋人喜爱，出行时将银红花卉佩戴于发髻之上，一时之间，簪红映面。

宋人一年四季都爱簪花，但有些鲜花受季节的限制，而人造花就填补了鲜花季节限定的缺陷。宋人用金玉绢帛制作了代表一年四季的花卉，将这些特色花卉搭配在一起嵌在头冠上，称为"一年景"。因为银红花朵不仅可以衬得人清雅秀丽，还可以搭配别的花卉，因此在花冠上极为常见。这种花冠本源于宫廷，多为宫娥舞姬的装扮，尤其是在喜庆场合多见，后来到了北宋靖康初年，开始在民间受到追捧并流行起来。

图2-12为宋仁宗皇后的画像中右侧所站宫女，其头戴幞头，幞头之上高耸花冠，花冠上便是一年景。一年景钗于冠上，大小花朵缀满幞头，花团锦簇，其中比较显眼的是大红色的山茶，但颜色占比最多的是银红桃花与杏花，图中宫女在这粉砌红堆中显得十分娇嫩、华贵。此画虽没有体现创作的具体季节，不过有这一年景的存在，即使宫廷春去无芳，也仍有满头花枝留住这热闹好景。

▲ 图2-13 南宋《歌乐图卷》局部 上海博物馆藏

宋朝诸节日与仪式盛典中几乎人皆簪花，即使是寒食清明之际，也有"画桥日晚游人醉，花插满头扶上船"的习俗，而宫廷之中簪花之风更加流行，也更加追求富丽精巧。宋朝宫人所簪之花有鲜花和绢花，鲜花与季节关联紧密，大部分为银红，如春季簪银红杏花、初夏有银红石榴花、冬有银红山茶花，暮春所簪牡丹也以深红、银红为上品，受仕女贵人追捧。

图2-13为南宋的《歌乐图卷》。这幅画展现了当时南宋宫廷的簪花风尚，描绘的是南宋宫廷歌乐女伎演奏、排练的场景。图中人物以工笔着色的手法画出，十分精细。图中的成年女伎都披红色的窄袖褙子外衣，褙子上有泥金，让人眼前一亮，高髻上饰以白色的角状配饰，裙长及地，外衫开衩处露素色里衣。画中还有两位女童，与其旁成年女性相比，推测约不足十岁，其展翅幞头上戴满了银红花朵，在淡雅中带着娇艳，衬出人物的青春年少，花朵周围搭配了数片叶子。左边女童着秋香色长袍和素白色褶裙，右边女童身着圆领深色外衫，二者看上去活泼开朗，如山茶品种中的"柳叶银红"。在这幅图卷中，头戴银红花朵、文雅清丽的小仕女形象，不仅展现画者相当高的绘画技艺，也在一定程度上集中而鲜明地反映出宋朝女性，尤其是宫廷少女的服饰风格。

团花纹

宋朝建筑、雕刻和器物上常见团花纹。团花纹根据花的直径大小和结构复杂程度分为大团花和小团花。宋朝的团花纹层次多，形象丰富，有桃形莲瓣团花、多圆叶形团花、裂叶形团花，以及三种花形团花；另外，配色也多以深浅同色相配，如绯红、银红相间。无论从结构还是颜色来说，宋朝的团花纹呈现出艳而不俗的气质，这与宋朝文人墨客追寻风雅的特点息息相关。

纹样绘制参考：宋朝团花纹砖（纹样色彩有改动）

图中的团花纹以银红作为花朵的颜色，红花盈枝、婀娜、柔静，亭亭玉立。

边饰为浅黄卷草纹，花形自然多变，叶短而肥圆，围绕银红花朵铺展。纹饰整体明丽优美，充满勃勃生机。

缠枝芙蓉纹

宋朝以芙蓉为主体的纹饰颇多，因其谐音"福"与"荣"。芙蓉除单独使用外，亦常和牡丹、桂花组合成纹，取"荣华富贵"之寓意，为大众所热爱，多用于民间妇女衣裙和铜镜装饰。芙蓉纹外形与牡丹、芍药等花相似，造型多元。宋朝多盛行缠枝芙蓉纹，实物有福州南宋黄昇墓出土的牡丹芙蓉纹罗大袖衫。下图所示缠枝芙蓉纹中的花朵花瓣众多而花形简洁，银红花朵艳丽高雅，周边饰以规律分布的卷曲草叶，枝蔓起伏律动，纹样写实，姿态生动，疏密有致，与芙蓉纹样共同组成流畅的整体。

纹样绘制参考：宋朝缠枝芙蓉纹铜镜（纹样色彩有改动）

芙蓉花冠为银红，仿芙蓉初绽之色，配淡蓝底，更显清新温柔。

1-12-19-0	252-232-210	2-7-26-0	252-239-201
10-25-10-0	231-202-211	23-2-5-0	205-231-241
3-34-14-0	242-189-195	10-25-10-0	231-202-211
0-48-14-0	242-161-178	6-35-0-2	233-185-212
0-62-19-0	238-129-153	4-67-17-0	230-116-150
28-85-41-0	188-68-104	15-80-42-0	211-82-105

绛红

《说文解字》载，"绛，大赤也。"因而绛红又被称为"大红"，由茜草的红色素重复渍染而获得，常用于古人的服饰和配饰上。《后汉书·舆服志》中记载道，武将额头上加绛红帕子，以别军阶及贵贱。《墨子·公孟》在衣着部分也记载道"绛衣博袍"，指当时所穿为绛红长袍。

宋承火德，火德对应红，红便被确立为宋朝国色且具有政治权威，因此在宋朝皇帝的画像中，其通天冠服和常服都常见绛红。宋朝不断强化对绛红的崇拜，将此色与天降祥瑞联系起来。例如北宋宣和元年得赤乌（传说中绛红的神鸟），次年又发现绛红祥鱼，引得蔡京等众臣拜贺不已。此外据《宋史·太祖本纪》记载，宋朝多位皇帝出生时伴有绛红光芒的祯祥异象，如宋太祖诞生时的"赤光绕室"，宋孝宗诞生时的"红光满室"。

20-95-95-0　201-42-34　#c92a22

出自宋朝皇帝通天冠服

相关色

十样锦是从蜀锦衍生而来的颜色，最初为五代十国时期蜀地出产的十样蜀锦的统称，后独有粉色成为蜀锦的代表，就保留了十样锦的色名。

十样锦

10-50-55-0
226-150-109
#e2966d

桃红顾名思义就是桃花的颜色，俏丽而娇媚，古人常用『朱唇一点桃花殷』来形容女子的唇色。桃红也常用在服饰上。

桃红

10-65-55-0
222-118-98
#de7662

铅丹指的是一种纯度偏低的橙红色，显得保守而稳重。由于铅丹具有防腐的功效，在古代常作为寺庙石窟壁画的颜料。

铅丹

0-75-75-0
235-97-59
#eb613b

配色方案

1	20-95-95-0	201-42-34 #c92a22
2	10-50-55-0	226-150-109 #e2966d
3	10-65-55-0	222-118-98 #de7662
4	0-75-75-0	235-97-59 #eb613b
5	10-90-65-0	217-56-69 #d93845
6	45-95-95-10	149-43-40 #952b28
7	0-80-55-0	234-84-87 #ea5457
8	0-70-60-0	236-109-86 #ec6d56

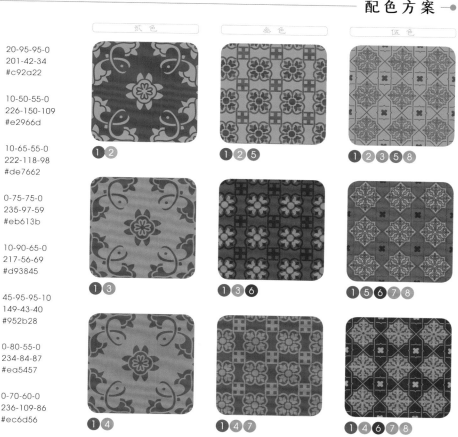

贰色　叁色　伍色

❶❷　❶❷❺　❶❷❸❺❽

❶❸　❶❸❻　❶❺❻❼❽

❶❹　❶❹❼　❶❹❻❼❽

神霄绛阙

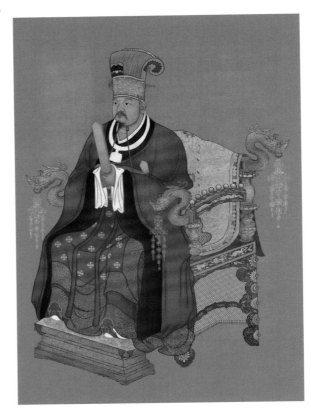

▲ 图2-14 宋朝《宋宣祖通天冠服半身像册》佚名
台北故宫博物院藏（临摹）

在宋朝，绛红是权力和地位的象征，官方限制平民成年男子穿红，民间仅妇女儿童可以饰红。绛红是宋朝皇帝的服饰常用色。在皇帝的礼服中，有"通天冠、绛纱袍"，整套礼服以绛红为主色，外罩云龙纹绛红纱袍，纱袍里衬为红色，下配深红纱裙和红色蔽膝。皇帝有时也会穿着和绛纱袍同样颜色的靴袍。在如今故宫南薰殿所收藏的十五位宋朝皇帝的画像中，他们大多身穿绛红长袍，气临九霄，威容端肃。

皇室所用绛红更多呈现在皇帝行重大典礼的官服上，通天冠服即其中典型。通天冠服是仅次于冕服的一种官服，根据《宋史·舆服志》记载，宋朝帝王通天冠服由云龙纹绛红纱袍、白纱中单、方心曲领、绛红纱裙、金玉带、蔽膝、佩绶、白袜黑鞋、通天冠等部分组成，一般在祭天大礼、大册命等重大典礼时穿着，在贺新年的大朝会上，也通常着这套礼服。如淳化三年（公元992年）正月初一，宋太宗"朝元殿受朝毕，改服通天冠、绛纱袍"。

图2-14为《宋宣祖通天冠服半身像册》，画作中宋宣祖身着通天冠服，手持笏板，正坐在龙椅之上，显得威严十足。可见整套通天冠服，以绛红为主导之色，其余配饰采用彰显权威之色，颈部佩戴素白方心曲领，袖边也用深色收敛绛红之张扬，沉稳含蓄；下裳仍以绛红为主，但配以云龙纹着红金来展现层次，虽不如盛唐时期的华冠丽服，但于素雅中尽显天命君权。

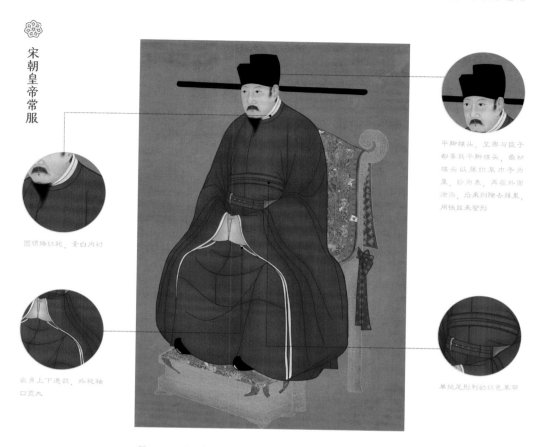

圆领绛红袍，景白内衬

衣身上下通裁，外袍袖口宽大

平脚幞头。皇帝与臣子都要戴平脚幞头，最初幞头以藤织草巾子为里、纱为表，再在外面涂漆，后来则除去藤里，用铁丝来塑形

单挞尾形制的红色革带

▲　图 2-15　宋朝《宋仁宗坐像轴》佚名　台北故宫博物院藏（临摹）

除大型典礼所穿冕服，宋朝皇帝常服中也随处可见绛红。宋朝吸取五代骄奢而亡的教训，多尚节俭和朴素，主张装饰不过于华丽，因此宋朝皇帝的官服样式也十分简约，一身绛红跟普通官员的朝服十分相似，端肃中透着一丝淡雅，以营造君臣相亲的环境。绛红履袍是帝王的常服之一，据《宋史·舆服志》所载，四季的第一个月皇帝朝献景灵宫、进行郊祀、到明堂、到神宫、留宿宗庙、进献祭祀肉脯、向两宫祝寿以及在端门宽赦罪人时都穿绛红履袍。行完大礼回宫时，皇帝乘坐平辇，服装也一样。如果坐大辇，就戴通天冠、穿绛红纱袍。

图2-15为《宋仁宗坐像轴》。画像中宋仁宗头戴墨色幞头，留黑鬓发、长须，身着绛红履袍，内搭素白，更衬绛红之浓烈；腰间束朱带一根，双手平放于腹下，脚穿皂纹靴，正坐在朱红龙椅之上，虽无繁饰，但所穿袍色已经彰显了无上尊贵。当然，在宋朝不只是皇帝喜欢绛红，上至文武百官，下至普通人家的妇女儿童，也喜欢穿戴绛红衣服配饰，比如宋朝女性的衣裙鞋履也多为绛红。从河南禹县宋朝墓室壁画中的人物穿着能发现，宋朝女子爱穿绛红袄，搭配白裙。因此，绛红也成为官民同乐、军民通用的大众色彩。

菱形纹

菱形纹属于几何纹的一种。宋朝是以菱形纹为代表的几何纹样大发展时期，出现的菱形纹常以层层套叠、穿插的形态出现。由于受到丝织技术的影响，丝绸中的几何纹样整体规整，有菱形、条纹和复合图案等类型。下图为新疆和田出土的宋朝鞋面纹锦上的菱形纹，纹样以绛红为底色，搭配浅红、橙红以及褐色，绛红与褐色有稳重感，浅红和橙红则比较柔和，呈现出的图案富有层次，整体色彩相辅相成。

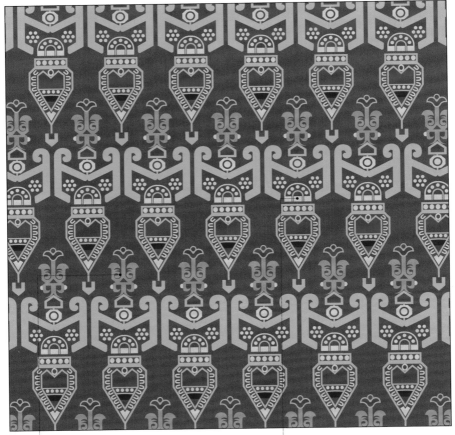

纹样绘制参考：宋朝菱形纹锦鞋（纹样色彩有改动）

橙红几何纹顶端配以褐色，显得简洁沉稳，给人以端正古朴之感。

中心花树纹以浅红和褐色为主，呈四方连续排列，构成内容充盈、饱满大气的菱形图案，是多种纹样复合图案运用的典型代表。

孔雀对羊纹

自古以来，羊象征纯洁珍贵，代表善良随和；孔雀象征高贵吉祥和前程似锦，可以给人们带来好运。下图为孔雀对羊纹，出自宋朝孔雀对羊纹锦袍，该纹样以绛红为底色，图案上方有双头开屏孔雀，对羊蹄下方绘有藤蔓，静中有动。图案整体色彩斑斓，精致而有秩序，在大面积绛红的底色下显得艳而不俗。

孔雀身上绘有灰绿锁子纹，展开的翅膀填以矩形和六边形等，外部有灰绿的连珠。

● 5-50-40-0	234-153-135	● 25-20-30-0	201-198-179
● 0-40-10-0	244-179-194	● 0-40-30-0	245-177-162
● 5-65-60-0	230-119-90	● 25-40-60-0	201-160-108
● 40-85-80-5	163-67-57	● 5-65-70-0	230-119-73
● 20-95-95-0	201-42-34	● 40-90-85-5	163-56-51
● 50-90-90-25	124-45-39	● 20-95-95-0	201-42-34

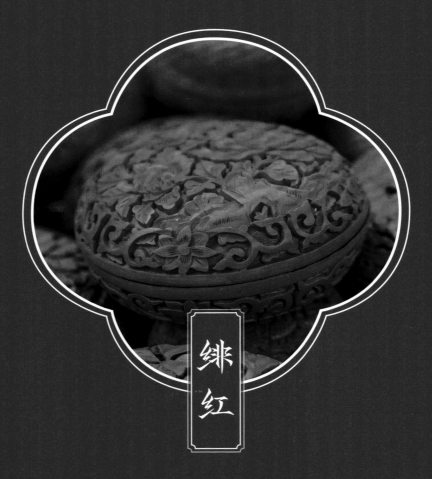

绯红

"绯"，为艳丽的深红色，传统上用来形容如血液般红的颜色，常用于服饰中，用红兰等植物可以制出。古时因红布染色需求而种植红兰，以四川产量最大，蜀红锦驰名天下，有"蜀中绯色天下重"之称。

无论是官方规定，还是民间自发，绯红都大量出现在宋人生活的各个场景中。如宋神宗元丰改制后规定六品以上官员公服为绯色，凡有资格穿绯色和紫色公服的官员都可以佩戴金、银鱼袋，以此作为身份的象征。在民间，据《宋会要》记载，宋朝钿钗礼衣为绯色，以绯罗制成，还有部分绯红的织物远销海外。浙江慧光塔也出土过北宋的绯红罗绣经袱，可见其色使用之广。此外，宋人插花也常使用绯红花朵为瓶盖增色。比如欧阳修在《洛阳牡丹记》中提到牡丹珍品"潜溪绯"，此花盛开时呈半球状，大红，鲜艳而有光泽，远远望去，如燃烧的烈焰，也如天边绯色的云霞。

40-100-100-5　163-31-36　#a31f24

出自宋朝花鸟画

相关色 →

豆沙是红豆沙馅的颜色，介于咖啡色和脂红色之间。中国戏曲服饰中，常用豆沙线裹金绣制海水江崖和团龙图案等。

豆沙

55-80-70-20
120-65-64
#784140

锈红就是铁生锈后的暗红色，也被称作『土朱』。锈红在古代建筑的苏式彩画中常被作为底色。

锈红

55-90-95-40
99-36-26
#63241a

绛紫是紫中略带红的颜色，古时还被称为『福色』，其色沉稳端庄而不张扬。绛紫在古代服饰中十分常见，与金色或古铜色搭配，华丽又不失庄重。

绛紫

65-90-70-45
78-32-45
#4e202d

配色方案 →

1　40-100-100-5　163-31-36　#a31f24

2　55-80-70-20　120-65-64　#784140

3　55-90-95-40　99-36-26　#63241a

4　65-90-70-45　78-32-45　#4e202d

5　45-75-65-0　158-87-82　#9e5752

6　60-70-80-25　105-75-55　#694b37

7　50-75-90-15　135-77-46　#874d2e

8　40-55-60-0　169-125-100　#a97d64

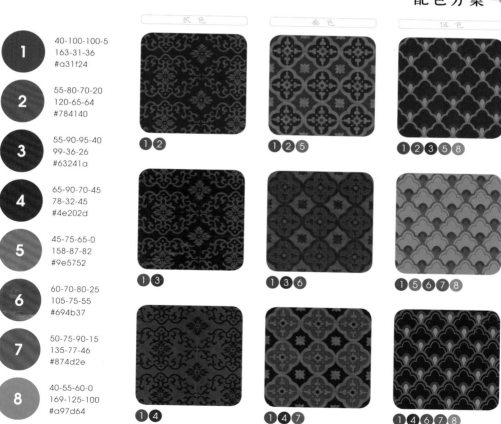

贰色　❶❷
叁色　❶❷❺
伍色　❶❷❸❺❽

❶❸
❶❸❻
❶❺❻❼❽

❶❹
❶❹❼
❶❹❻❼❽

绯
白
相
映

在宋朝可谓人人皆爱花，文人赞花、画师画花、百姓插花、美人簪花，花在宋人的生活中处处可见。插花是宋朝"四艺"之一，并逐渐走入寻常百姓家中。欧阳修《洛阳牡丹记》中记载："春时城中无贵贱皆插花，……大抵洛人家家有花。"宋人常用花来点缀生活，在花的色彩搭配上也极为讲究。为了使插花颜色富有层次，宋人多选用白色的花为辅，绯红的花作为点缀，这样绯红的张扬热情、白色的纯净优雅融为一体，花色丰富但不乱，充满了活泼而又清爽的美感，给人眼前一亮的感觉。

宋朝花卉图

▲ 图 2-16 南宋 李嵩 《花篮图》 冬 台北故宫博物院藏（临摹）

宋朝篮花（竹篮插花）极为流行，绯红花朵不仅出现在素瓶插花中，还出现在不同材质、不同形制的器具中，南宋还出现过竹筒插花。另外，受理学的影响，宋朝的插花艺术不只追求怡情娱乐，更注重构思的理性意念，内涵重于形式，花也多选用有深刻寓意的松、柏、竹、梅、兰、山茶、水仙等上品花木，构图突出"清""疏"的风格，以花之品德寓意人伦教化。因此，在篮花中也常有绯红山茶和冬梅等高洁雅致的花朵。

图2-16为南宋李嵩所绘的冬季《花篮图》。图中竹篮插有素白浅黄的水仙、瑞香花、绿萼梅、单瓣山茶、蜡梅，白净娇俏，居中的绯红山茶以深艳红色取胜。绯红山茶稳坐居中，艳冠群芳，在一众如雪如冰的白花中显得尤为温暖热烈，如同冬日茫茫雪地中燃起的一簇火焰；水仙、瑞香则趴伏在竹篮的边缘，花朵既娇媚多姿又挺拔有力。花篮造型美观，花纹清晰，盛开与微开的花朵色彩艳丽，错落有致，姿态飘逸，生机勃勃。

绯红的山茶花色彩明丽

中间一块湖石假山，形
状奇异，颜色深黑

嫩黄的水仙花纯洁高雅

用石青绘制背景

▲ 图2-17 北宋 赵昌《岁朝图》台北故宫博物院藏（临摹）

冬日中的一抹绯红给人带来暖意，而在冬去春来、新旧交替的新年，喜庆吉祥的绯红也出现在宋朝诗人和画师赞颂春节的作品中。与过年有关的节令画在古代多称为"岁朝图"，本质就是比较雅致高级的年画。所谓"岁朝"是一年之初的文艺叫法，宋朝文人和皇帝都很喜欢用这样的画往来友人、赏赐臣下，一同借画等节庆雅物来恭贺新禧。图2-17的《岁朝图》是北宋赵昌创作的绢本，从构图上看，繁密的花朵与湖石互相掩映，植被溢满了画幅，绿草绯花，恣意生长，呼之欲出。地面上的水仙、山茶郁郁葱葱，舒展在空中的梅花和长春花细密繁杂，枝干线条有力，枝叶坚韧，花瓣柔软，整体华丽而又热烈，既符合春节热闹的节日特色，又表现出宋朝大俗大雅的文化特性。

此外，《岁朝图》在颜色运用上也可谓大胆创新——加入绯红朱砂、白粉、胭脂、石绿等矿物颜料，绯红花朵的艳丽与浅黄花朵形成了鲜明的对比。画中景物没有追求空间层次，反而具有平面装饰的艺术风味，鲜艳热烈，表达出新春佳节"柏绿椒红事事新"的喜悦之情。苏轼也在多首诗作中提到赵昌，"古来写生人，妙绝谁似昌""边鸾雀写生，赵昌花传神"，以此称赞赵昌在丰富花鸟画的表现形式上做出的贡献。

鸾鹊花纹

鸾鹊花纹出自宋朝著名缂丝作品《紫鸾鹊谱》。"紫鸾鹊谱"是北宋装裱缂丝中流行的题材。下图中的鸾鹊花纹是"紫鸾鹊谱"中最经典的纹样之一，它表现了凤凰在天空飞翔，雀鸟相伴，周围饰有莲花、海棠等纹饰缠绕的场景。绯色吉庆，搭配紫色与粉色，冷暖互补，色调平衡。图幅采用平缂法织平纹地子，鸟禽的羽毛灵动，使花纹更加生动形象、活灵活现，具有自然的神韵与灵气。

纹样绘制参考：宋朝鸾鹊花纹缂丝（纹样色彩有改动）

图中鸟禽皆衔绯红灵芝，作采芝归来庆祝之势。

纹样以粉色为底，绘有芙蓉、莲花等花卉，都为紫色，配上悬空飞翔的喜鹊，整体颇为灵动有趣。

如意云纹

古代云纹形态多样，有抽象的几何形，也有写实的形象，象征着高升、如意、吉祥、生生不息等多种意义。宋朝云纹的寓意和样式都非常丰富，如双勾卷朵云纹和单勾卷朵云纹以相互结合的团块状分组出现，又将云纹和如意纹、灵芝纹相结合，还出现了经典的如意云纹。下图为宋朝的如意云纹，在造型上以单体的朵云纹为骨架，通过增加云头数量和层次，形成规模更大、形态更复杂的云纹；在颜色上以绯红为主，搭配浅紫底色，烘托出吉庆祥和的氛围。

纹样绘制参考：宋朝如意云纹织锦（纹样色彩有改动）

绯红的如意云头像东方燃烧的朝霞，被围绕在工整延展的深紫缠枝中，显得柔和又绚丽。

○ 0-15-15-0	252-228-214	○ 0-20-0-0	250-220-233
● 5-25-15-0	240-206-203	● 25-25-0-0	199-192-223
● 60-75-40-0	126-83-115	● 40-100-100-5	163-31-36
● 40-100-100-5	163-31-36	● 75-65-25-50	49-55-90

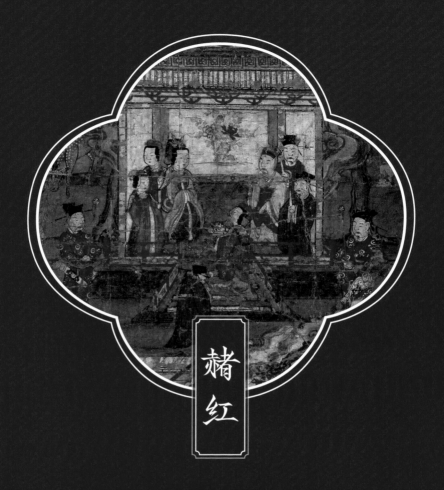

赭红

《说文解字》记载："赭，赤土也。"赭红指赤红色的土地，是一种出自赤铁矿的天然矿物颜料，最早出现在原始社会的岩画上。因赭红近血色，所以古人又以赭红涂面来祭祀，在古代称之为"赭面"。另外"赭面"也为古代妇女的一种妆面，在大唐元和年间曾盛行一时。

在宋朝，赭红在众多领域有所沿用，如墓穴装饰、宫殿、石窟壁画、妆面、服饰等，宋朝莫高窟76壁（东壁）中，飞天少女的饰物、裙、巾带上敷彩就有赭红；平陌宋墓的建筑构建上的彩画亦以赭红为主色调；宋朝教坊中，歌妓特别流行以赭红注唇，贵族女子也纷纷效仿。南宋范成大所作《万眼罗》中有"檀点红娇小"之句，柳永《夜半乐·艳阳天气》中的"半遮檀口含羞"，分别说的是妆面的赭红细点与赭红唇色。宋朝的服饰中也常用赭红，陆游的《老学庵笔记》记载，宋徽宗逃回京时，穿的就是赭红羽衣。

50-95-100-25　124-36-30　#7c241e
出自高平开化寺壁画

相关色

玄天类似黎明时太阳跃出地平线前的颜色，是天地洪荒、混沌未明的幽黑微红色。在古时，玄天是至高无上的天色，玄衣也是上古礼服的最高等级服饰。

玄天

65-80-90-50
72-42-27
#482a1b

栗壳类似栗子壳的红棕色，给人深邃沉稳的感觉。历史上著名的供春紫砂壶的颜色便是栗壳，凸显深沉、高贵之气。

栗壳

55-80-100-35
104-54-26
#68361a

枯黄也称『枯叶色』，因似秋天干枯而焦黄的落叶颜色而得名。枯黄是黄橙色中带有褐色，具有安静、萧条的色彩意象。

枯黄

50-70-90-15
135-85-47
#87552f

配色方案

| 贰色 | 叁色 | 伍色 |

1	50-95-100-25 / 124-36-30 / #7c241e
2	50-70-90-15 / 135-85-47 / #87552f
3	55-80-100-35 / 104-54-26 / #68361a
4	65-80-90-50 / 72-42-27 / #482a1b
5	40-80-90-5 / 164-77-47 / #a44d2f
6	9-11-30-0 / 237-226-189 / #ede2bd
7	28-48-69-0 / 194-143-88 / #c28f58
8	65-70-80-35 / 86-66-50 / #564232

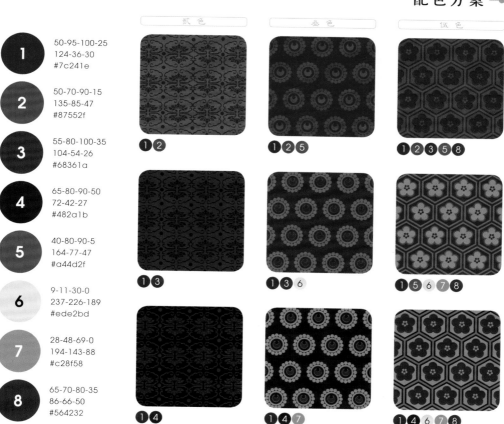

①② ①②⑤ ①②③⑤⑧
①③ ①③⑥ ①⑤⑥⑦⑧
①④ ①④⑦ ①④⑥⑦⑧

祓威盛容

▲ 图 2-18 宋朝 河南登封宋墓壁画 局部（临摹）
河南省登封市黑山沟村北宋孚守贵墓

宋朝壁画主要包括这一时期的墓室壁画以及寺观壁画等。南北宋关于壁画的绘画题材各有侧重，南宋偏重于山水鸟禽，而北宋多取材于道教与佛教的人物故事。比起题材，着色的技巧对壁画艺术效果有着更直接的影响。在壁画用色方面，唐宋以来，壁画图像制作技法不断改良，着色材料也有所变革，开始并用矿物颜料与植物颜料。因赭矿稳定性较强，加胶研漂后着色保存较好，常用于填充衣物、祥云等图案，使壁画上的宗教人物尤为庄严持重，大有班固在《东都赋》中所言"祓威盛容"之象。

在宋朝壁画中，墓室壁画偏重写实且用线质朴，色彩平涂而无晕染，日常生活类题材明显较多，表现手法与艺术趣味受到世俗风尚的极大影响。在一定程度上，宋朝墓室壁画呈现出贵族到民间的趋向。这些壁画当中的人物、饮宴场景，真实地反映了宋人在服饰、民俗方面的诸多生活元素。

北宋早期墓室壁画大多与墓主人的生活相关，也反映出他们对现实物质生活的关切。宋朝墓室壁画常用赭红着色，如河南登封宋墓壁画（图2-18）中，雍容的女主人头束丝绢，身着赭红褙子，头顶帷幔施以大片红色，与华衣男主人、执壶婢女构成一幅和睦、日常的宴饮图。

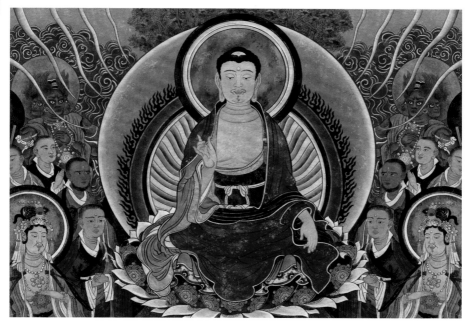

宋朝寺观壁画

▲ 图 2-19 宋朝 山西高平开化寺壁画 局部（临摹） 山西高平开化寺大雄宝殿

宋朝的寺观壁画具有相当的规模，大相国寺、上清宫、玉清昭应宫、五岳观等处的壁画蔚为壮观，有的还是皇家敕建，壁画更加宏伟。壁画题材主要以人物画、花鸟画为主，且十分讲究画面的构成、形象、透视之美。

山西高平开化寺壁画（图2-19）是宋朝宏伟寺观壁画的代表。大雄宝殿内梁枋和斗拱上满绘古钱纹、海石榴、龙芽、蕙草等宋朝彩画图案，与宋朝《营造法式》里的彩画图案别无二致。《说法图》设色斑斓，以赭红、绿色为主，服面色彩、云霞大地，多大红和赭红，与青、绿形成鲜明对比。又用赭红的流云分景，人物虽多，但密而不乱、繁而不叠，既雅淡又厚重，着色轻淡而显美。在衣冠装饰、器物陈设、玉柱栏杆、屋柱房顶等处，还大量施以沥粉贴金，与赭红云霞互相辉映，整个画面统一且动态盎然，令人叹为观止。

落花流水纹

落花流水纹也叫作紫曲水纹，是一种宋朝丝织品装饰纹样，始于四川地区生产的蜀锦图案。纹如其名，纹样上有散落的梅花、桃花等花朵，漂浮在各种水纹上，以此来表现唐人诗句"桃花流水窅然去，别有天地非人间"和宋人词"花落水流红"中所蕴含的意境。南宋以后，落花流水锦的织造产地，随着丝织业重心的转移而扩大到江南地区，因而在江南一带亦有同类织锦的发现。下图为宋朝落花流水纹，蓝色花蕊搭配浅绿花瓣在赭红浪花上随波漂荡。

纹样绘制参考：宋朝落花流水纹织锦（纹样色彩有改动）

落花流水纹的水波上漂着大朵梅花，花朵随波上下漂荡。

起伏的赭红浪花，线条流畅而不单一，具有较强的韵律感和节奏感，体现了重复与节奏、对称与平衡、多样与统一的形式美法则。

八达晕纹

八达晕纹是几何纹饰中的一种，因线与线之间互相连通，朝八方辐射，寓"八路相通"之意。其独特之处在于将抽象的几何图案和具象的自然图案结合，呈现出晕色花纹。一般以多边几何形作图案的骨架，在骨架主要部位填以写生风格的花纹，次要部位铺以几何形小花，一般用于染织、建筑等。下图为宋朝八达晕纹，纹样以红色与蓝色形成强烈对比，四周配以赭红花朵，又间以金色勾勒，以缓冲对比色之间的反差，达到整体统一又绚烂夺目的效果。

纹样绘制参考：宋朝八达晕几何形纹织锦（纹样色彩有改动）

中间纹样以金色
四合如意包裹蓝
色花卉为主体，
寄予吉祥如意的
祈愿。

0-15-15-0	252-228-214	0-0-25-15	231-227-189
25-5-35-0	203-221-181	20-40-80-0	211-162-67
0-75-55-0	235-97-90	80-25-15-5	0-143-187
10-90-70-0	217-56-63	50-95-100-25	124-36-30
45-90-85-10	148-54-50	0-40-75-70	110-74-16
75-60-5-0	80-101-169	65-55-0-60	53-56-99

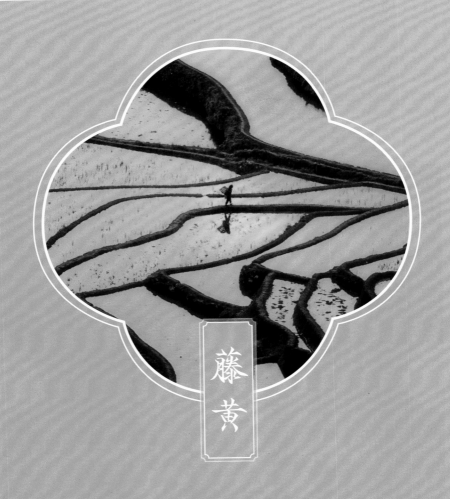

藤黄

藤黄也叫“月黄”，是一种较为明亮的黄色，取自海藤树树脂，多用于建筑彩画，也是中国画最常见的黄色颜料之一。《洞天清录》记载，“画家点睛，须·先圈定目睛，填以藤黄，央墨于藤黄中，以佳墨浓加一点作瞳子·，方能有神。”就是说画中人物的乌黑眼珠加些藤黄，方能显得有神。

自古以来，黄色为古代五正色之一。古代天文学认为黄色为吉祥的征兆，同样，黄色在“五行”学说色彩观中，居于五行方位，代表着至高无上的权力，可见黄色在华夏色彩审美文化中具有神圣尊贵的地位。藤黄饱和度并不是很高，视觉上让人更为舒适且层次丰富。宋朝藤黄一般用以作画，如古人画树，也以藤黄水入墨内，勾画枝干。藤黄也常用于桑布制衣的调色，例如银褐由脂粉加入藤黄调色而成。

5-35-80-0　240-180-62　**#f0b43e**

出自宋朝花鸟绘画

相关色

松花

5-25-65-0
242-200-103
#f2c867

松花是比较亮丽的浅黄色，给人细嫩温婉的感觉。松花的笺纸在古代深受文人的喜爱。

椒房

10-45-70-0
228-159-84
#e49f54

椒房是带一点灰的橙色，汉代皇后居住的温室墙壁颜色就叫椒房。「椒」指花椒，以椒涂室，取其温暖之意，「房」有多子多孙的寓意。

橘黄

5-60-65-0
232-130-84
#e88254

橘黄是黄中泛红的颜色，给人一种朝气蓬勃的感觉，像成熟后的橘子皮的颜色。宋朝诗人于石曾在诗中赞叹道「一年好景橘黄时」。

配色方案

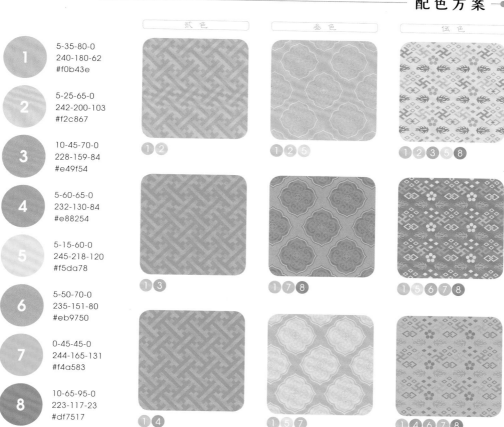

1	5-35-80-0 240-180-62 #f0b43e	
2	5-25-65-0 242-200-103 #f2c867	
3	10-45-70-0 228-159-84 #e49f54	
4	5-60-65-0 232-130-84 #e88254	
5	5-15-60-0 245-218-120 #f5da78	
6	5-50-70-0 235-151-80 #eb9750	
7	0-45-45-0 244-165-131 #f4a583	
8	10-65-95-0 223-117-23 #df7517	

贰色　叁色　伍色

❶❷　❶❷❺　❶❷❸❺❽

❶❸　❶❼❽　❶❺❻❼❽

❶❹　❶❺❼　❶❹❻❼❽

点睛之色

藤黄多见于宋朝绘画，并为当时建筑和绘画常用颜料之一。高明度的藤黄给人以绚烂印象。藤黄在建筑绘画上备受青睐。藤黄又常用于点缀画作，以凸显画作特征。在宋朝的花鸟画中，藤黄是必用之色。南宋院体花鸟画主要以写实为主，再现自然花鸟形象，而藤黄在画作渲染中用以润色点缀，后人将其搭配做了归纳。"用丹砂宜带胭脂，用石绿宜带汁绿，用赭石宜带藤黄……单用则浅薄，兼用则厚润。"以此来区别用色上的主辅。

宋朝花鸟画

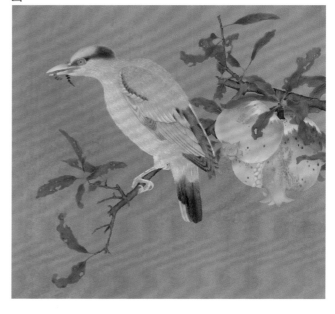

▲ 图 2-20 宋朝《榴枝黄鸟图》 北京故宫博物院藏（临摹）

宋朝的花鸟画大致可分为两种：一种是水墨写意的画风，有野逸之趣；一种是工笔重彩的画风，有富贵之格。后者为宫廷画院常用的风格，并在两宋时达到顶点。工笔花鸟多勾线细致，设色浓艳，常具有逼真的效果。作画时为了凸显鸟类的灵巧可爱，也常使用藤黄一类的颜色点睛来吸引人的眼球。

《榴枝黄鸟图》（图2-20）属于典型的绢本设色画，画中右上部斜下来一根赭色石榴枝，两个圆润的石榴沉甸甸地挂在枝上。石榴叶子即将败落，叶尖发黄，画师使用了大量黄褐色来表现榴叶的萧瑟。栖于枝头的小鸟嘴上啄一小虫，眼睛圆睁；羽毛采用大量藤黄颜料进行上色，具有茸毛般的质感，充满生机；再用粉白以短而细的笔触勾描，在鸟的翅膀和尾部等处用浓淡墨色绘制，在尾羽还添了一笔藤黄作为间色，整体润泽中透着灵气。喙部还用银红渲染，和右边石榴皮的深红相呼应。此画作设色鲜艳柔和，对比中有协调，绚烂夺目，对比鲜明，栩栩如生。

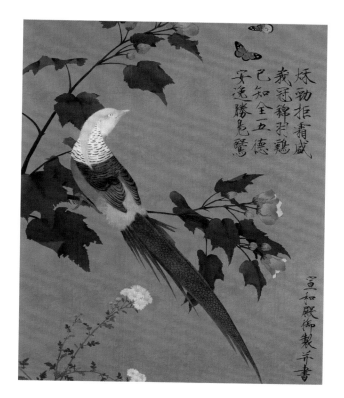

画中题诗：
秋劲拒霜盛，峨冠锦羽鸡。
已知全五德，安逸胜凫鹥。

▲　图2-21　北宋（传）宋徽宗赵佶《芙蓉锦鸡图》北京故宫博物院藏（局部临摹）

宋朝宫廷花鸟画追求写实与精致，最为人所知的便是《芙蓉锦鸡图》（图2-21），此画为一幅绢本立轴，双勾重彩的工笔花鸟画。在画中，一只色彩绚丽、头顶藤黄羽冠的锦鸡落在芙蓉枝上，回首仰望翩翩飞舞的蝴蝶，用藤黄点缀锦鸡的眼睛能凸显出一种跃跃欲试的神态。锦鸡脚下的芙蓉枝略微弯曲，给人一种轻颤的动感，更显出花枝的柔美。在这幅《芙蓉锦鸡图》中，作者将刹那间花、鸟、蝶三者的动态紧密联系在一起，别有一番生活情趣。在画作的右上方，宋徽宗以他擅长的瘦金体题诗，中有一句"已知全五德"，可见此件作品虽以自然景物为表现形式，但却是以五德比附锦鸡各种状貌，宣扬儒家所推崇的文、武、勇、仁、信等美德。

另外，此图在用色上也展现了极高的审美格调。其中芙蓉及菊花的设色都较为淡雅，正面白花先平涂两遍赭石加少许墨，待干后罩白粉，白粉又加入了少量藤黄，因此呈现出的是杏白而非纯白，使得花、叶色相的搭配得宜。飞舞的蝴蝶设色沉着，但锦鸡头冠的羽毛用赭石加藤黄多次平涂，面部也直接用藤黄加白，更为亮丽抢眼。整个画面层次分明，色彩鲜明，晕染细腻，设色典雅瑰丽，充满了盎然的生机，传达出宋朝宫廷绘画中所欣赏的精致华贵之气和文雅之风。

茶花牡丹凌霄芙蓉纹

宋朝花卉纹样很丰富，多为复合型纹样，花的品种也很多，并且喜爱用缠枝纹作为辅纹。唐至两宋时期，因为文人墨客都喜爱牡丹，所以牡丹纹盛极一时。宋朝牡丹纹风格更偏向于清雅、纤细、简洁，造型多样，叶片常有叶脉，有些形态与卷草纹相似。下图为茶花牡丹凌霄芙蓉纹，纹饰整体以藤黄为底色，色调鲜亮，色感讨喜，仿佛给花朵也漆上了金色，给人华丽尊贵的感觉。

纹样绘制参考：宋朝茶花牡丹凌霄芙蓉纹罗（纹样色彩有改动）

纹样主体为牡丹，花枝为S形，在牡丹花头旁生出花苞。

中间衬以数枝芙蓉、茶花、凌霄等，花形写实，茎枝穿插生动。大小花朵一朵上扬，一朵低垂，富有变化，并不突兀。

松竹梅纹

因松竹历冬不凋、梅迎寒而放，故中国古代将松、竹、梅称为"岁寒三友"。宋朝文人墨客常赞赏松、竹、梅的品质，有将松、竹、梅画在一起的"三友图"，也有装饰着松竹梅纹的丝织物，在这些图样中，松、竹、梅三种植物常出现在同一枝条上，如同根同脉。下图为宋朝的松竹梅纹，以较深的绿色为底色，藤黄茎叶与松针卷曲缠绕，搭配深黄圆叶和红梅，在冰雪料峭、百花凋零的时节带来生机，表现出一种不屈不挠、节节向上的生命力。

纹样绘制参考：宋朝松竹梅纹绫绮（纹样色彩有改动）

纹样中藤黄竹叶、松针和红梅并在同一折枝之上，相互呼应，有结构美，让人眼前一亮。

9-9-44-0	238-227-161	0-5-40-0	255-242-173
5-35-80-0	240-180-62	0-60-100-0	240-131-0
30-38-59-0	191-161-112	40-75-100-5	164-86-35
62-66-75-21	104-82-64	0-80-95-40	167-57-0
70-57-95-19	86-94-48	60-35-75-25	99-120-72

土黄

《说文解字》记载："黄，地之色也。"土色黄，故称为土黄。土黄用包裹雄黄或赭石等矿石的黄土制成，亦称赭黄，多用于绘制古建筑彩画、绢画底色。北宋孝宗谵作有"戴了宫花赋了诗，不容重睹赭黄衣"诗句，用"赭黄衣"指代皇帝，也指明了此色具有不可比拟的地位。

土黄在服饰、器具、绘画等方面有着广泛的应用。明代宋应星的《天工开物·乃服·龙袍》记载"凡上供龙袍……赭黄亦先染丝"，详细描述了龙袍的制作方法以及赭黄的染色顺序。此外，土黄庄重、浑厚，也是僧道服的常用颜色。北京故宫博物院所藏的南宋《枇杷山鸟图》中，枇杷果实以土黄细线勾画轮廓。宋朝的斗拱彩画，除昂翘正面涂朱色以外，一津刷土黄。

45-50-75-0　159-131-80　#9f8350
出自宋朝《清明上河图》

相关色 —●

缣缃为书写用的颜色，为浅黄色，色调柔和、素雅。缣缃也是唐代女子裙子的常用色，缣缃裙子也被称为缃裙。

缣缃

20-25-50-0
212-191-137
#d4bf89

竹青指竹子外面青绿的表皮色，也是国画中花草常用的颜色。除此之外，竹青还是古代建筑中瓦当的颜色之一。

竹青

60-40-60-0
120-138-111
#788a6f

绿绦绶，一种黑黄而近绿色的丝带，是古时绶带的颜色。古时对佩戴绶带的颜色有严格的等级制度，相国所配绶带为绿绦绶。

绿绦绶

70-65-80-30
80-75-55
#504b37

配色方案 —●

1	45-50-75-0 159-131-80 #9f8350
2	20-25-50-0 212-191-137 #d4bf89
3	60-40-60-0 120-138-111 #788a6f
4	70-65-80-30 80-75-55 #504b37
5	50-45-65-0 146-136-99 #928863
6	35-35-55-0 180-163-121 #b4a379
7	65-60-65-10 105-99-87 #696357
8	65-50-65-5 107-117-95 #6b755f

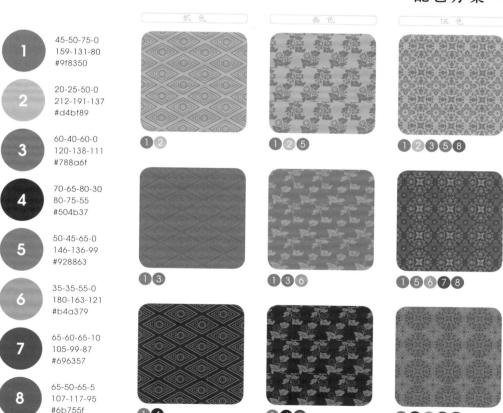

贰色

❶❷

❶❸

❶❹

叁色

❶❷❺

❶❸❻

❶❹❼

伍色

❶❷❸❺❽

❶❺❻❼❽

❶❹❻❼❽

民安物阜

南宋孟元老《东京梦华录》记载，北宋末年，太平日久，人物繁阜，汴京城的发展达到了鼎盛期。为了描绘出此等车水马龙的盛景，张择端作《清明上河图》，以绢本设色，大面积使用厚重、如大地般气质沉稳的土黄搭配墨色作为底色，恰如其分地展现了一幅北宋人民生活富足、充实忙碌的热闹人间画卷，给人真实、顺畅、回味无穷之感。明代收藏家周嘉胄的《装潢志》评论土黄"气色湛然可观，经久逾妙"，正是言明此色在古代绢画中，作为托衬底色时，随着时间的推移而愈发好看。

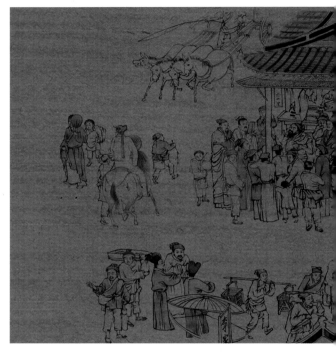

宋朝设色风俗画

《清明上河图》作者张择端擅长官室界画，尤长于舟车、市肆、桥梁、街衢、城郭，在北宋画坛上自成一家。在这五米多长的画卷里，描绘了北宋宣和年间汴河及其两岸在清明时节的风貌。绢画用笔兼工带写，设色淡雅。而绢画本身材质轻薄透明并富有光泽，必须使用土黄染成的托纸来托画心。因此，土黄作为一种天然黏土颜料，在古代绢本绘画中十分重要。这种土黄托纸，不仅可以使古旧绢画显得更加古朴美观，起到衬托作用，同时还可以保护书画作品，使其长久保存。

长卷分为三个部分。第一部分开卷画晨曦初露，贩夫走卒行走在城道上，土黄底色恰如其分地体现出风尘仆仆之感；第二部分描画汴河之上人流如织、穿梭往来的繁荣景象；第三部分描绘市区街景，歌楼酒肆鳞次栉比，街市行人川流不息。

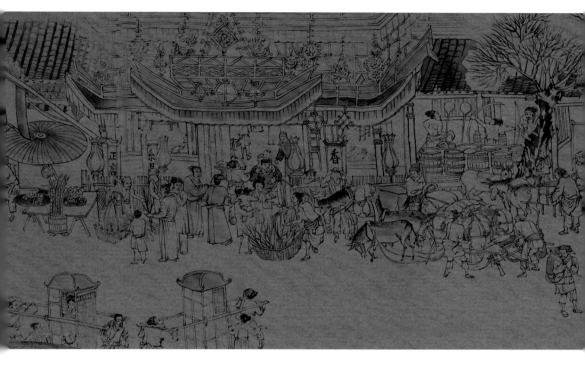

▲　图 2-22　北宋　张择端　《清明上河图》　局部　北京故宫博物院藏（临摹）

作者用传统的手卷形式，采用"散点透视法"组织画面。构图采用鸟瞰式全景法，真实而又集中地概括描绘了当时汴京东南城角这一典型的区域。画面长而不冗，严密紧凑，纷繁多变，于繁杂间游刃有余，一气呵成。图2-22选取的是《清明上河图》城门楼西边的孙羊家正店附近的街景，小到在闹市说书和坐在正店门口排队的人物、装卸货物的驴车、摊贩上的陈设货物，甚至包括市招上的文字，都显得意蕴优雅、自然生趣。

宋朝土黄的运用，体现在画作古典浑厚的底色上。"程朱理学"是当时的主流思想，并由此而产生了宋人质朴、理性、高雅、清淡的审美取向。如宋朝衣冠服饰上，崇尚简朴，不喜奢侈华丽，打破了唐代以高饱和度颜色为主的风格。山西晋祠北宋宫女彩塑像中三个梳朝天髻的宫女，首饰均为土黄。宋杂剧中，副净角色也外罩土黄掩襟长袍，搭配白色长裤。出土于苏州虎丘云岩寺塔的北宋锦缎纹样，则是在土黄几何地纹上填黄绿团花。宋人的风雅，还体现在瓷器上。传世宋朝官窑器的釉面多有大小不一的开片，片纹一般呈土黄，文献称为"鳝血色"，并认为这是最好的开片。凡此种种，宋人善用、爱用土黄的审美偏好，可见一斑。

龟背纹

在宋朝的织锦当中，龟背纹十分常见，它是唐代连珠纹、团花纹的发展变革，以六个小的龟背形连成一个较大的龟背骨架单位，龟背之中填以瑞花宝物，寓意长寿。下图纹样出自龟背球路纹锦，纹样整体以圆形元素四方相连，中心大圆的两侧各饰有小圆与其相交，嵌在六边形的龟背底纹上；用色上以土黄、浅褐等相近色系搭配，有些地方填以橙红。图案结构有六边形，显得严谨大方，颜色生动、有灵气。

纹样绘制参考：宋朝龟背球路纹锦（纹样色彩有改动）

土黄小圆中有八角团花纹，边缘呈几何形向四周发散，纹样底部为类似蜂巢的六边形。

主体纹样以土黄、橙红、嫩黄等色平涂勾填，圆圈内底色为土黄，颇有岁月积淀之意蕴，色调淡雅清新。

叠环纹

叠环纹是环形纹样中的一种，由紧密叠连的锁子纹联结而成，特点是单体锁子纹被设计成双股，一般多用在锦缎织物上，有时还和其他几何图案组合成纹。因其链环相勾连，有联结不断之意，寓意永结同心。下图为宋朝《营造法式》中记载的建筑彩画叠环纹，由菱形的环组成纹带，纹饰整体沉稳和谐，设色古朴清丽。

纹样绘制参考：宋朝叠环纹建筑彩画（纹样色彩有改动）

叠环纹以土黄为底色，搭配天青圆环，两边有云纹作为装饰，间错相连，造型别致。

○ 5-5-40-0	247-238-173	○ 10-20-40-0	233-208-161
○ 10-5-60-0	238-230-126	○ 25-10-15-10	201-216-215
○ 5-35-85-0	240-180-46	● 60-25-35-5	108-156-158
● 20-55-80-0	208-134-63	● 40-65-80-0	169-107-65
● 20-65-70-0	205-114-76	● 43-48-73-0	163-135-83
● 45-50-75-0	159-131-80	● 50-85-70-15	134-60-65

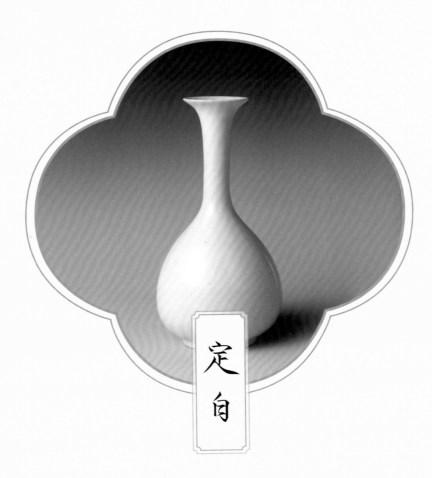

定白

定白，指宋朝定窑白瓷的颜色。受烧造技术的影响，定白并非纯粹的白色，而是白中泛黄的象牙白。定窑的白瓷以盘、碗居多，瓷胎洁白，温润自然。刘祁在《归潜志》中有"定窑花瓷瓯，颜色天下白"的赞誉，称赞宋朝定窑白瓷上以模印、刻画为主的装饰和其白如素玉的釉色，工巧、富丽，独步天下。

宋朝民间尚白，主要体现在生活器物与服饰等方面。宋人因儒学与佛教的结合，讲究内心省察，推崇极简主义美学。在器物方面，白色的定窑瓷器可谓风靡一时。不同于邢窑白瓷的色泽，定白这种暖白色调给人柔和恬淡的美感，被誉为"象牙白"，釉水莹润，富有灵动之气，如白玉一般，器物多用于文事与茶道。在日常服装上，宋人追求简朴、雅净，不加装饰，且文人多穿白纻等偏白色的麻布衣服。另外，在元夕这样的节日，百姓所穿衣物多为白色，如《武林旧事》卷二《元夕》记载："元夕节物……而衣多尚白，盖月下所宜也。"

0-0-15-0 255-253-229 **#fffde4**

出自宋朝定窑白釉瓷器

相关色 →

地籁是一种浅灰咖色，清新自然，明度、纯度适中，属于比较百搭的颜色。地籁也可以叫作「大地之色」。

地籁

10-25-30-0
231-200-176
#e7c8b0

古巴砂的色调泛着温暖的红晕，类似阳光下的砂土，温润与细腻交织，带有优雅与轻柔的质感。

古巴砂

25-35-40-0
200-171-148
#c8ab94

赤璋为一种偏淡的棕橘红色，色彩柔和清新。在古代，赤璋是专门敬献给南方之神朱雀的玉器，其实就是现在的红玛瑙。

赤璋

25-50-50-0
199-143-119
#c78f77

配色方案 →

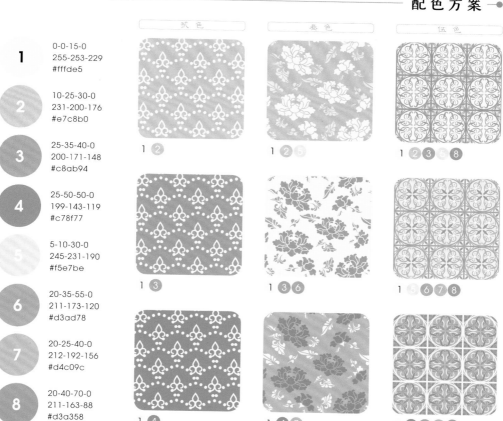

		贰色	叁色	伍色
1	0-0-15-0 255-253-229 #fffde5	1 ②	1 ②⑤	1 ②③⑧
2	10-25-30-0 231-200-176 #e7c8b0			
3	25-35-40-0 200-171-148 #c8ab94	1 ③	1 ③⑥	1 ⑤⑥⑦⑧
4	25-50-50-0 199-143-119 #c78f77			
5	5-10-30-0 245-231-190 #f5e7be			
6	20-35-55-0 211-173-120 #d3ad78	1 ④	1 ④⑦	1 ④⑥⑦⑧
7	20-25-40-0 212-192-156 #d4c09c			
8	20-40-70-0 211-163-88 #d3a358			

白贲恬静

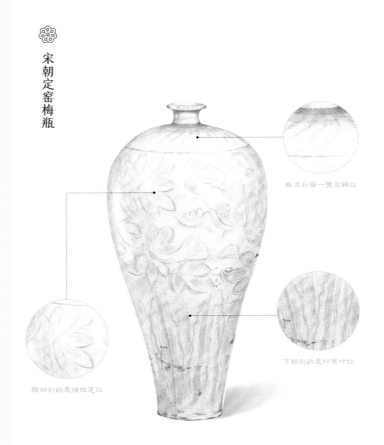

瓶肩刻画一圈菊瓣纹

下部刻的是仰蕉叶纹

腹部刻的是缠枝莲纹

▲ 图 2-23 北宋 定窑白釉刻花花卉纹梅瓶 北京故宫博物院藏（临摹）

《周易》所言"白贲"，是指有光彩的白色，呈现自然本质，与定窑白瓷不谋而合。定窑属于北方白瓷窑系，釉色诸多，如红、黑、紫、绿等，但以白釉最为著名，是宋朝白瓷最高水平的代表，称为白定。定窑白瓷造型大多为生活用品，以碟盘、碗最多，其次是瓶、枕、盒等。北宋早期定窑产品口沿有釉，到了晚期多不施釉而有芒刺，称为"芒口"。芒口常常镶金、银、铜质边圈以掩饰缺陷，成了定瓷一大特色。定瓷也曾是御用瓷器，在宋徽宗的《文会图》中，两席放置的白色茶具就是定窑白瓷。

宋瓷追求的美学风格偏沉静淡雅，它不注重繁复夺目的人工装饰，追求的是自然造化，洁净明快，因而其深受宋人喜爱。宋朝白瓷的设计不同于唐代的清新、敦厚，逐步转变为灵秀温婉的风格，造型更加挺拔、隽秀，色彩更为平淡幽然，具有"清水出芙蓉，天然去雕饰"的风范。

宋朝定窑白釉刻花花卉纹梅瓶（图2-23），通体施白釉，釉色柔和洁净，雪白光润，白中闪黄，玉洁空灵。瓶肩刻画一圈菊瓣纹，腹部刻的是缠枝莲纹，最下部是仰蕉叶纹。整个瓶身釉质滋润，刻花清晰，虽是白色，但深浅不一，特别是瓶上莲花，简素大方，线条流畅，是宋朝定窑梅瓶的标准式样。宋朝梅瓶的流行与宋朝饮酒文化有关，宋朝酿造技术普及，乐酒好饮蔚然成风，梅瓶的大肚瓶身便于储存更多的酒，小口可以防止酒的挥发。

宋朝定窑孩儿枕

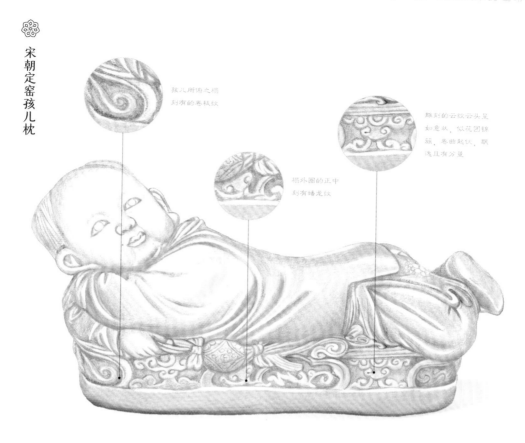

孩儿所枕之榻
刻有的卷枝纹

雕刻的云纹云头呈
如意状，似花园锦
簇，卷曲起伏，飘
逸且有力量

榻外圈的正中
刻有蟠龙纹

▲ 图2-24 北宋 定窑白釉孩儿枕 北京故宫博物院藏（临摹）

在宋朝，普遍将瓷枕作为夏季寝睡用品，因为瓷枕可以让人们在炎炎夏日更快入睡。定窑烧制的白色瓷枕光彩细腻、纯净恬淡，好看又清凉。

瓷枕有很多造型，人们认为儿童象征着吉祥幸福，能带来福气驱走灾祸，因此宋朝以儿童为题材制作的瓷枕数量颇多。图2-24的宋朝定窑白釉孩儿枕枕身为牙白色，瓷胎细腻，釉色洁白晶莹，白中发暖，给人以柔和温馨的美感，又素白无饰，如同冰肌玉骨，更显得人物的鲜活可爱。整个瓷枕做成儿童俯卧榻上的姿势，童子头部浑圆，眼睛炯炯有神，天真稚气，左手垫头，右手拿着绣球，穿长衫长裤，双脚交叉翘起，神态自然，惟妙惟肖，具有早得贵子的吉祥寓意。该瓷枕非常巧妙地利用人物侧卧形成的腰部凹陷处作枕面，设计独特，强调了功能的实用性。在众多的孩儿枕中，此枕以其栩栩如生的造型最为罕见，而且人物形神毕现，衣纹流畅自然，釉色洁净如玉，因此被视为定窑器物中的珍品。

飞凤菊花纹

宋朝是菊花纹发展的鼎盛时期，用途广泛。菊花使人联想到陶渊明放达清高的隐士生活，故在宋朝，菊花纹成为除牡丹纹、莲花纹之外广受人们喜爱的花卉纹样。宋朝菊花纹形式多样，风格比较写实，缠枝花清新秀雅，装饰严谨匀称，趋向自然平和，花枝俏丽，有天然野逸之趣，纹样更加贴近生活。下图为宋朝的飞凤菊花纹瓷盘，底色为素雅的定白，搭配彩凤与黄、绿花叶纹，构图繁密，纹饰清晰、细腻。

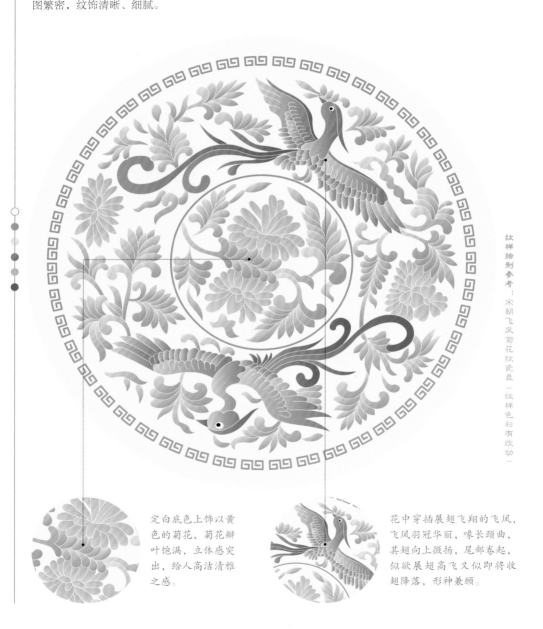

纹样绘制参考：宋朝飞凤菊花纹瓷盘（纹样色彩有改动）

定白底色上饰以黄色的菊花，菊花瓣叶饱满，立体感突出，给人高洁清雅之感。

花中穿插展翅飞翔的飞凤，飞凤羽冠华丽，喙长颈曲，其翅向上微扬，尾部卷起，似欲展翅高飞又似即将收翅降落，形神兼顾。

莲花水禽纹

宋朝，莲花纹更多体现在日常生活器具上，其中瓷器上的莲花纹装饰非常丰富。下图为宋朝莲花水禽纹瓷盘，盘中有舒展的荷叶托起两朵定白莲花和游荡的水禽，莲花下还有一对水禽在碧绿的水草中穿梭嬉戏，周围饰以规则的花瓣纹路，纹路中间又各有缠枝莲花和芙蓉相间分布，显得不再单一，画面更加活泼生动。

纹样绘制参考：宋朝莲花水禽纹瓷盘（纹样色彩有改动）

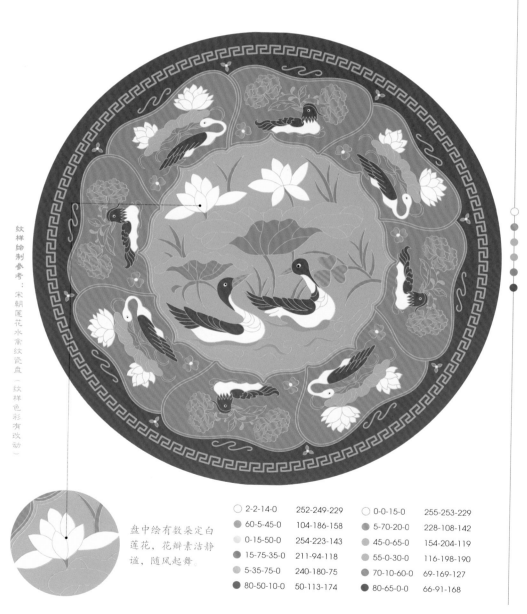

盘中绘有数朵定白莲花，花瓣素洁静谧，随风起舞。

◯ 2-2-14-0	252-249-229	◯ 0-0-15-0	255-253-229	
● 60-5-45-0	104-186-158	● 5-70-20-0	228-108-142	
0-15-50-0	254-223-143	● 45-0-65-0	154-204-119	
● 15-75-35-0	211-94-118	● 55-0-30-0	116-198-190	
5-35-75-0	240-180-75	● 70-10-60-0	69-169-127	
● 80-50-10-0	50-113-174	● 80-65-0-0	66-91-168	

素白

"白"在古汉语中代表"明亮",而七色光的混合归于白,因此白被看作本真之色,在中华五色中占据重要的一席。"白"应用在织物上又产生了素白。素白为练白色,一般指蚕、丝、绸、桑等面料的本色,有诗云"江白如练月如洗",赞美此色的洁白淡雅。

素白常见于宋朝的服饰之中,受理学的影响,宋人服饰讲究的是"内省",于细微处见心思。在宋人保守、内敛、色彩淡雅的审美意趣下,宋朝服饰趋向于简洁质朴。李渔《闲情偶寄·声容部·治服第三》中称"(衣)不贵精而贵洁,不贵丽而贵雅",还说"寒俭之家"应多穿"缟素",也就是素白的生绢,进士、举子及士大夫交际所惯穿的服饰也多为素白。除了男子,女子也极爱穿素白衣衫,宋仁宗时期还一度禁止社会上的女子穿白色,认为不吉利,然而就算有禁令也阻挡不了女子对白色的喜爱,所以在北宋后期到南宋,不仅衣服流行白色,饰品和妆容也开始流行白色。

10-5-5-0 234-238-241 #eaeef1
出自宋英宗常服坐像

相关色

蜜合

20-15-20-0
212-211-202
#d4d3ca

蜜合为古代染料颜色的一种，此色为白色略带一点黄色的颜色。蜜合也是古代服饰的常用色。

莺儿

15-20-40-0
223-204-161
#dfcca1

莺儿是用杨树枝叶染出来的颜色，因像黄莺的羽毛色，故此得名。古人有诗曰『纱帐莺儿，青春入梦来』，说的就是黄莺落在绿意枝头，仿佛青春在唱歌的色彩意境。

石蜜

25-30-55-0
202-178-124
#cab27c

石蜜是槐树所制的颜色，又称冰糖色。凉州异物志记载：实乃甘蔗汁煎而曝之，则凝如石，而体甚轻，故谓之石蜜也。

配色方案

1
10-5-5-0
234-238-241
#eaeef1

2
20-15-20-0
212-211-202
#d4d3ca

3
15-20-40-0
223-204-161
#dfcca1

4
25-30-55-0
202-178-124
#cab27c

5
10-5-20-0
235-236-213
#ebecd5

6
25-10-25-0
202-215-197
#cad7c5

7
20-15-25-0
212-211-193
#d4d3c1

8
35-25-30-0
179-182-174
#b3b6ae

贰色

1 2

1 3

1 4

叁色

1 5 6

1 7 8

1 6 8

伍色

1 2 3 5 8

1 5 6 7 8

1 4 6 7 8

素白朴实

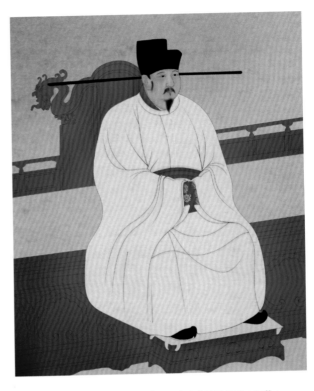

▲ 图 2-25 《宋英宗坐像》轴 台北故宫博物院 | 临摹 |

北宋的因循守旧、南宋的偏安一隅，加上文化复古与儒学的社会影响扩大，宋朝衣冠服饰是比较朴实简雅的，而素白给人以质朴、洁净和自然之感，更受青睐。而且宋朝"重文轻武"的政治生态造就了"天子与士大夫共治天下"的局面，文人的地位大大提升，故而文人内敛细腻的审美追求也引领着宋朝整体的服饰审美。在宋朝，一般读书人都穿着素白布衫，白裥洁白如鹄，而得名鹄袍，寓意志向远大。柳永词中也以"白衣卿相"指尚未发迹的文人。无论是宫廷还是民间，平常服白者众多。

宋朝开国时不复唐朝的繁荣，并且想区别于五代的骄奢和纸醉金迷，所以宋太祖在开国之初就下令节俭，而这股节俭之风也相应传承了下来。为了让社会戒除铺张浪费，历代宋朝皇帝常常以身作则，穿衣风格自然朴素，不事矫饰，所以宋朝皇帝画像中常见素白常服。宋仁宗还曾下令乘舆服饰不得过于华丽，士庶之家不能使用纯金器物等，这在当时也起到了一定的上行下效的作用。

有了这样的祖宗成法，敬恪恭俭的宋英宗也继承了宋仁宗之简素，在理政风格与审美意识上趋向于儒雅谦和。图2-25为宋英宗赵曙的坐像，宋英宗穿着素白圆领大袖袍，端坐于朱红宝座之上，头戴展翅平脚幞头，颇有卓然风度。为显帝王之尊，其在简朴的素白外袍之下配有红色窄袖内里，袖口满布金线细密织成的团龙纹样，再配上腰间玉装红带，低调素简中不乏精巧雅致。

宋
朝
杂
剧
人
物
画
像

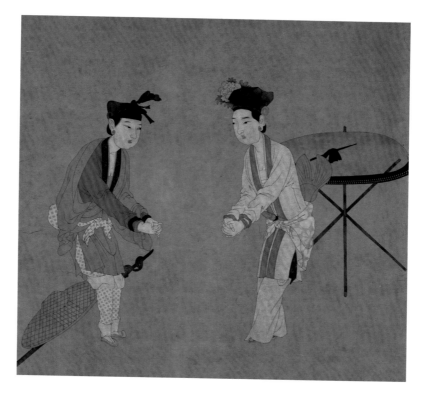

▲ 图2-26 南宋《杂剧打花鼓图》 佚名 北京故宫博物院藏（临摹）

宋朝女装在装饰上的主要特点是清新、朴实、自然、雅致。宋朝贵妇的便装时兴瘦、细、长，衣着配色多采用间色素白、银灰、沉香等色，色调淡雅、文静，巧妙地运用了较高级的灰色和素白色调。一般平民女子，仍然穿窄袖衫襦，方便劳作，颜色以素白为主，也有浅绛、浅青等色。裙裤也比较瘦短，颜色以青、白最为流行。在配饰上，常用质朴素雅的白色，如穿紫色衣服会在头上簪素白花朵，也流行佩戴白角梳或白角冠。此外，宋朝女性服饰的色彩还会在特定时节改变，如元宵节，据周密《武林旧事》记述，"元夕节物，妇人……衣多尚白，盖月下所宜也"。皓月当空，又有灯火点缀，宋朝女子偏好穿素白衣裳以衬托夜色。

南宋《杂剧打花鼓图》（图2-26）描绘的是南宋杂剧的演出场面。图中角色都由女子扮演，右边的女性上身穿着素白对襟旋袄和白裤，衣缘饰以朱边，领袖有绣花，头戴白粉折枝牡丹，腰系一布，背后插一扇，左边的女性身披褐衣，腰系包袱，穿小裤，头裹黑巾应为副净色（俗称花脸）。从形制特征来看，副净色和副末色所戴首服应为杂剧表演的专用服饰，但戏服也是改自宋朝真实存在的样式，从此图能看出当时普通市民常穿素白衣裤。

灵鹫球路纹

灵鹫球路纹是宋朝服饰中的经典纹样，灵鹫在古代波斯的琐罗亚斯德教中被认为是灵魂的守护神。球路纹是一种以圆相套的几何纹样，常以花卉、动物为主题纹样。下图的灵鹫球路纹取自北宋时期的灵鹫球路纹纬锦袍。其结构以大小不一的圆作为骨架，纹样以素白的灵鹫为主体，综合了图样结构因繁复带来的华丽抢眼，主要配色为素白、黄、绿褐，用色典雅神秘，画面和色彩的层次感更加丰富，在保留中式素净的同时又极具异域风情。纹样四方连续，整洁规整，具有很强的装饰性。

圆圈外以深褐为底色，搭配黄绿的方棋、联珠纹、小团花等装饰纹样。

土黄圆内有一对相背而飞的素白灵鹫，中间饰以一株象征生命不朽的深绿花树。

纹样绘制参考：宋朝灵鹫球路纹纬锦袍（纹样色彩有改动）

对鹿纹

世传"鹿五百年化为白"，在宋朝，白鹿常被认为是祥瑞的征兆，寓意爱情幸福、繁衍子孙，因此鹿纹通常承载了人们对美好生活的向往。宋朝的鹿纹风格特征非常鲜明，日趋多样化，其中以对鹿纹最为经典，常用于织物之中。下图中的对鹿纹取自一件名为"蓝地对鹿纹锦"斜纹织物。该纹样以蓝色为底色，白色对鹿为主体，中轴线处为均匀分布的浅绿镂空牡丹，鲜艳饱满。在花朵两侧又各长出几片深红卷曲叶片，将整个图案构成滴珠状，象征着国泰民安、政通人和。

纹样绘制参考：宋朝蓝地对鹿纹锦（纹样色彩有改动）

花树下素白对鹿体型健硕，相对而卧，单足微抬，其珊瑚状鹿角气宇轩昂。

⚪ 10-5-5-0	234-238-241		⚪ 10-5-5-0	234-238-241
⚫ 20-30-85-0	213-179-56		⚫ 45-0-35-0	150-208-182
⚫ 45-0-95-5	152-195-40		⚫ 20-45-90-0	210-152-42
⚫ 35-30-85-0	182-169-63		⚫ 25-75-80-10	183-86-54
⚫ 60-55-100-5	122-111-44		⚫ 75-10-35-0	1-167-172

墨色

墨色，顾名思义，是墨的色泽，《广雅·释器》解释为"墨，黑也"。墨不能简单地看成一种黑色，根据在画纸上从浓黑到灰白的明亮度与灰阶变化，墨色可以呈现出焦、浓、重、淡、清等五种颜色。这些颜色是我国画作独有的色彩，表现出我国画家含蓄和谐的色彩审美观。

墨主要来自天然矿物中的石墨与煤炭，在绘画史中占有极其重要的地位，尤其是宋朝以来，世人发现墨色可通过渲染变化，达到"不是丹青，光彩照人"的艺术效果，促进了墨色的广泛使用。宋朝美学绘画中，也常采用墨意、留白、造境等方式，追求空灵寂静的独特艺术表现。古人多用"文人墨客""骚人墨客"来形容知识分子，可见墨色在古人心中已然成为文人雅士的代表色。此外，宋版书用墨时能达到"墨色香淡""墨光焕发"的效果，表明了宋朝相当讲究墨的质量，制墨时常常添加香剂，使其淡雅亮丽、散发墨香。

0-0-0-85　76-73-72　#4c4948

出自宋朝水墨画

相关色

银鼠灰

25-25-40-0
201-188-156
#c9bc9c

银鼠灰因近似动物银鼠的毛色，因此而得名。银鼠裘衣为显贵者的服饰，是权贵与身份的象征。

沉香

55-50-55-0
134-126-112
#867e70

沉香，因近似沉香木的颜色而得名，呈现浅褐色，像木材久经岁月而沉积的色彩。沉香也是古人服饰常用色。

乌色

75-75-80-55
50-41-35
#322923

乌色，是晋代王公贵族服饰的常用色。古时，常用乌色描述暴雨即将来临时云层的颜色。

配色方案

1
0-0-0-85
76-73-72
#4c4948

2
25-25-40-0
201-188-156
#c9bc9c

3
55-50-55-0
134-126-112
#867e70

4
75-75-80-55
50-41-35
#322923

5
0-0-0-60
137-137-137
#898989

6
55-60-55-5
132-107-103
#846b67

7
15-10-25-0
224-223-198
#e0dfc6

8
70-55-60-5
94-107-100
#5e6b64

贰色

叁色

伍色

❶❷

❶❷❺

❶❷❸❺❽

❶❸

❶❸❻

❶❺❻❼❽

❶❹

❶❹❼

❶❹❻❼❽

墨笔云烟

宋朝，城市繁荣、市民阶层壮大，清雅与市井的凡俗，交融并存。宋人寄情与思致、传神与写形及书与画均相统一的艺术氛围，使得墨色在宋朝得到广泛使用，促成了制墨行业的快速发展。与此同时，宋人对墨色的使用方法也多有研究。如宋朝李澄叟《画山水诀》中以重、轻、浊、清、干、枯、润论墨，表明色彩的纯度、水墨配比和落笔轻重有着密切的关联性。墨色以其丰富悠远的颜色，尤其适用于表现水墨山水。宋人释祖可有诗曰"乘空作山川，妙绝借墨色"，说明了在诗人眼中，墨色与山川的搭配唯有"妙绝"二字方可形容。

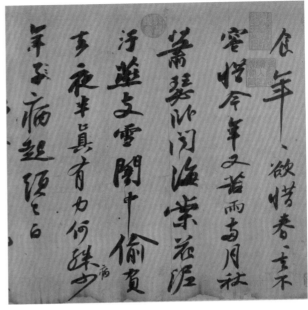

▲ 图2-27 北宋 苏轼《黄州寒食帖》局部 台北故宫博物院藏

《黄州寒食帖》（图2-27）即《寒食帖》，墨迹素笺本，为苏轼被贬黄州第三年的寒食节所作并书写。行书十七行，共129字，长199.5厘米，宽34.2厘米。通篇书法迅疾而稳健，痛快淋漓，一气呵成。苏东坡在此帖中"以笔取形，以墨取色"，笔用浓墨，沉酣丰腴，力透纸背。其书结字扁平，左低右高，笔画恣意，落字错落，率意天真。

墨法是书法形式美的重要因素，书法讲究墨韵，清代王澍评论苏轼作书善用浓墨，引用了《东坡集》中"须湛湛如小儿目睛乃佳"的描述，形容苏轼在此帖中用墨时，墨色像小孩子的眼睛一样，"既黑而光"。笔墨是线条的表达语言，线条是笔迹，笔迹则直抒胸臆，苏东坡心胸的旷达在《寒食帖》中纤毫毕现。历代书法鉴赏家都极为推崇《寒食帖》，北宋黄庭坚评价道"试使东坡复为之，未必及此"，意思就是假使让苏东坡自己重写一遍，也未必能再写到这样好，以此来言明《寒食帖》在笔墨运用上的独树一帜。

范宽先用干笔勾勒山石，从轮廓的阴处细细点出，阴阳向背，丰富山石的纹理，表现颗粒感

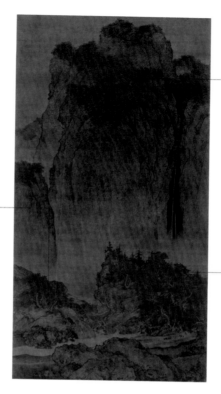

画中之树，树身淡墨一染，树叶有阔叶和针叶之分，笔致繁花，大方生动

画中房屋则是先勾出轮廓，然后用淡墨层层叠加数层而成色

▲ 图2-28 北宋 范宽 《溪山行旅图》 局部 台北故宫博物院藏

山水画是我国特有的文化艺术，至宋朝，已经发展得非常成熟，并形成了青绿山水、浅绛山水、水墨山水等多种画法和艺术风格。其中，水墨山水的特点是单纯用水墨绘制，而不设颜色。北宋范宽《溪山行旅图》（图2-28）凭借独具匠心的笔墨技法而为世人称道，是典型的绢本墨笔画。范宽用墨浓厚黑沉，尤善使用雨点皴和积墨法。

《溪山行旅图》中，雄伟峻峭的大山占据了绝大部分，顶天立地。其间瀑布飞流直下，于山脚处汇成溪流。再用水墨"笼染"，根据山石的凹凸纹路，用墨的浓淡也不相同，用浓破淡或者用淡破浓，淡墨一层一层叠加六七次而成浓墨，显得浑厚而滋润，凝重而典雅。在《溪山行旅图》这种黑沉沉的墨法里，白天明亮的光线也变得黯淡无光，给人以"如行夜山，昏黑中层层深厚"的感受。以《溪山行旅图》为代表的北宋水墨山水画，由单一墨色产生的无穷变化，无论是从其形态、内容还是审美主题上来看，都已然达到苏东坡笔下"一挥水墨光淋漓"的如兼五彩、气韵生动、蔚然大观的境界，具有强烈的艺术感染力。

缠枝菊花纹

受理学思想的影响，宋朝形成了追求极简的审美取向，而陶瓷正是表达这种审美取向的载体。同时，菊花因为其隐逸、坚贞的品格十分契合宋人内敛细腻、理性沉稳的精神气质而备受喜爱，被大量广泛应用在陶瓷装饰中，包括定窑、耀州窑等众多名窑瓷品都使用过菊花纹装饰。下图为宋朝经典的缠枝菊花纹，纹样采用墨色作为底色，增强了力量感、分量感，使画面显得明快、沉稳，俊雅大方，具有苍劲、空灵的意趣。

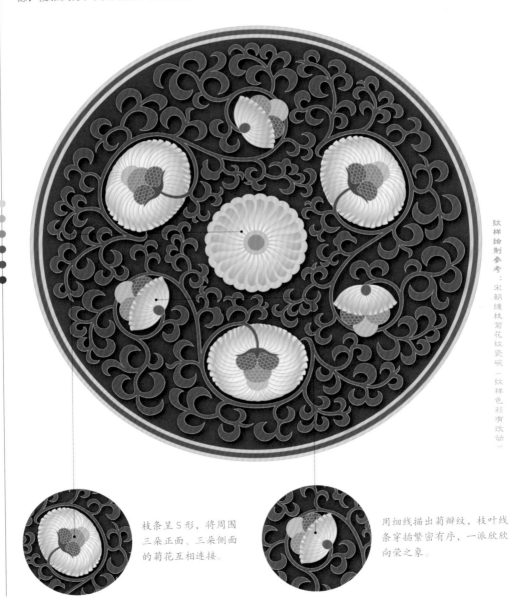

纹样绘制参考：宋朝缠枝菊花纹瓷碗（纹样色彩有改动）

枝条呈S形，将周围三朵正面、三朵侧面的菊花互相连接。

用细线描出菊瓣纹，枝叶线条穿插繁密有序，一派欣欣向荣之象。

牡丹孔雀纹

牡丹孔雀纹，由牡丹和孔雀两种纹样构成。一般而言，孔雀纹多作为主体纹样，辅之以花卉纹样。其中，孔雀聪善、爱好自由，象征着吉祥平安；牡丹则雍容华贵，国色天香，寓意繁荣昌盛。因此，牡丹孔雀纹有着富贵呈祥、富贵平安的美好寓意。下图为宋朝牡丹孔雀纹，以墨色托底，水墨润泽，极有生气。牡丹呈盛开状，花瓣层叠，细腻生动，生意盎然，有富贵庄严之相。

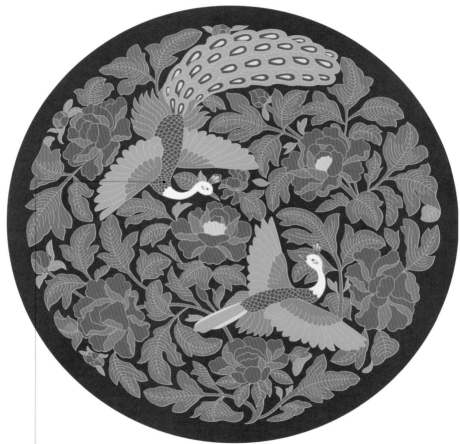

纹样绘制参考：宋朝牡丹孔雀纹圆盘（纹样色彩有改动）

纹面上两只孔雀翅膀展开，羽毛顺滑，根根分明，或站立或飞翔，婀娜曼妙，朝气蓬勃。

10-15-40-0	234-217-165	0-5-20-0	255-245-215
15-30-55-0	222-185-123	70-25-60-0	81-151-120
30-45-70-0	190-148-87	15-70-55-0	213-105-95
60-40-60-20	104-120-96	25-80-75-0	195-81-63
60-35-55-35	87-109-92	80-55-30-0	60-107-144
0-0-0-86	73-70-69	0-0-0-85	76-73-72

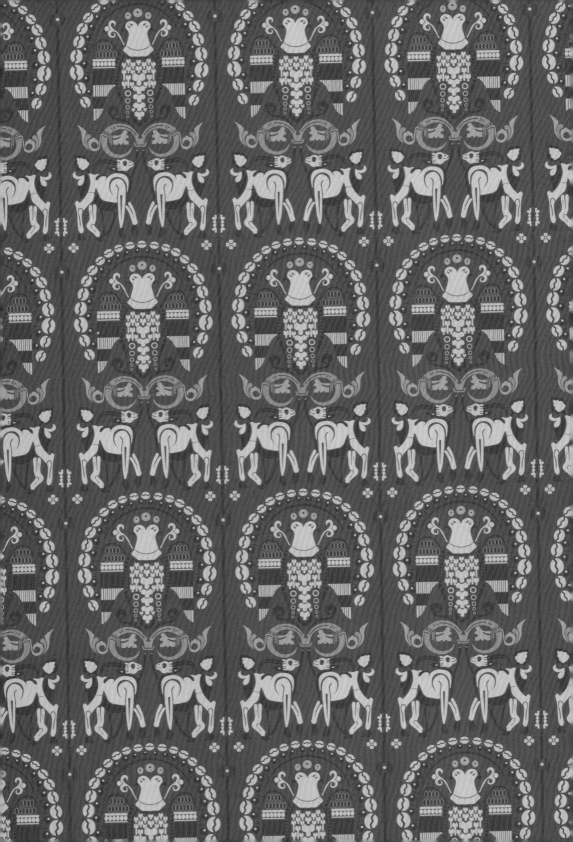

孔雀对羊纹

参考文献

[1] 脱脱. 宋史 [M]. 北京：中华书局，1985.

[2] 刘琳（原著），刁忠民，舒大刚（校点）宋会要辑稿 [M]. 上海：上海古籍出版社，2014.

[3] 周密（原著），李小龙，赵锐（注），武林旧事插图本 [M]. 北京：中华书局，2007.

[4] 孟元老（原著），周峰（点校），东京梦华录外四种[M]. 北京：文艺出版社，1998.

[5] 陆游（原著），李剑雄，刘德权（点校）. 老学庵笔记 [M]. 北京：中华书局，1979.

[6] 周密（原著），黄益元（点校），齐东野语 [M]. 上海：上海古籍出版社，2012.

[7] 杨仲良（原著），李之亮（校点），皇宋通鉴长编纪事本末 [M]. 哈尔滨：黑龙江人民出版社，2006.

[8] 许慎. 说文解字 [M]. 上海：上海古籍出版社，2007.

[9] 李焘. 续资治通鉴长编 [M]. 北京：中华书局，2004.

[10] 上海师范大学古籍整理研究所. 全宋笔记第八编：第4册 [M]. 郑州：大象出版社，2017.

[11] 卫湜. 礼记集说 [M]. 北京：北京图书馆出版社，2003.

[12] 陶宗仪. 南村辍耕录 [M]. 北京：中华书局，1959.

[13] 宋应星（原著），管巧灵，谭属春（点校注释）天工开物 [M]. 长沙：岳麓书社，2002.

[14] 洪迈（原著），何卓（点校）. 夷坚志 [M]. 北京：中华书局，1981.

[15] 陈景沂（原著），程杰，王三毛（点校）. 全芳备祖 [M]. 杭州：浙江古籍出版社，2018.

[16] 李斗（原著），汪北平，涂雨公（点校）. 扬州画舫录 [M]. 北京：中华书局，1960.

[17] 徐梦莘. 三朝北盟会编 [M]. 上海：上海古籍出版社，2019.

[18] 佚名（原著），李音翰，朱学博（整理校点），顾宏义（主编），宋元谱录丛编 百宝总珍集 外四种 [M]. 上海：上海书店出版社，2015.

[19] 李诫. 营造法式 [M]. 北京：中华书局，1992.

[20] 张道一. 中国图案大系：第4册 [M]. 济南：山东美术出版社，1995.

[21] 石少华. 龙泉官窑青瓷鉴赏 [M]. 长沙：湖南美术出版社，2017.

[22] 郑午昌. 中国画学全史 [M]. 长沙：岳麓书社，2010.

[23] 崔彬. 中国陶瓷艺术鉴赏与纹饰装饰 [M]. 北京：新华出版社，2019.

[24] 钱永宁，侯慧俊. 纹饰艺术金典：吉祥图案卷 [M]. 上海：上海科学技术文献出版社，2010.

[25] 郑军. 中国历代花鸟纹饰艺术 [M]. 北京：人民美术出版社，2003.

[26] 黄仁达. 中国颜色 [M]. 北京：东方出版社，2013.

[27] 郭浩. 中国传统色：色彩通识100讲 [M]. 北京：中信出版社，2021.

[28] 于非闇. 中国画颜色的研究 [M]. 杭州：浙江人民美术出版社，2019.

[29] 庞丹丹，苏珊. 中国传统文化系列读本：服饰 [M]. 太原：山西教育出版社，2016.

[30] 徐静. 中国服饰史 [M]. 上海：东华大学出版社，2010.

[31] 李飞. 中国古代瓷器纹饰图典 [M]. 杭州：浙江古籍出版社，2008.

[32] 徐建融. 宋朝绘画研究十论 [M]. 上海：上海大学出版社，2008.

[33] 青简. 古色之美 [M]. 长沙：湖南人民出版社，2019.

[34] 鸿洋. 国粹图典：色彩 [M]. 北京：中国画报出版社，2016.

[35] 郭廉夫，丁涛，诸葛铠. 中国纹样辞典 [M]. 天津：天津教育出版社，1998.

[36] 吴山. 中国纹样全集 [M]. 济南：山东美术出版社，2010.

[37] 中华遗产. 中国美色[M]. 北京：中国国家地理出版社，2019.

[38] 黄仁达. 中国颜色[M]. 台北：聊经出版事业股份有限公司，2019.